Super *Sudoku*

超級數獨

The Mail On Sunday ◎編著

Super
Sudoku　超級數獨

10	2	8	6	3	4	9	5	11	1	12	7
1	7	11	12	2	10	6	8	4	5	3	9
9	3	5	4	12	1	7	11	10	6	8	2
11	12	2	1	10	9	8	7	5	4	6	3
5	10	6	3	11	12	2	4	9	8	7	1
4	8	7	9	1	3	5	6	2	10	11	12
8	11	10	5	4	2	12	1	3	7	9	6
3	6	1	2	8	7	10	9	12	11	5	4
12	4	9	7	6	5	11	3	1	2	10	8
7	1	3	8	9	11	4	10	6	12	2	5
6	9	12	10	5	8	1	2	7	3	4	11
2	5	4	11	7	6	3	12	8	9	1	10

3	2	1	4	9	8	7	5	6
9	5	4	7	3	6	8	1	2
8	6	7	1	5	2	9	3	4
7	1	6	5	2	9	4	8	3
4	8	3	6	1	7	5	2	9
5	9	2	8	4	3	6	7	1
2	7	8	3	6	4	1	9	5
6	3	5	9	7	1	2	4	8
1	4	9	2	8	5	3	6	7

▲「標準數獨」

◀「超級數獨」

　　你玩過數獨吧？過去一年來這個風行全球的數字謎宮遊戲在台灣掀起一股熱潮，男女老少，大家都在玩數獨。

　　現在該換個花樣調劑一下，來點新鮮、特別的！

　　超級數獨來也！

◎超級數獨和一般的數獨有什麼不一樣？

　　標準數獨只用1到9九個數字。

　　超級數獨則使用1到12十二個數字。

　　標準數獨是9×9的謎宮，由九個小九宮格組成（每落橫三直三），有九個直行和九個橫列，共81個要填入數字的小方格。

　　超級數獨是12×12的謎宮，由十二個小十二宮格組成（每落橫三直四），有十二個直行和十二個橫列，共144個數字小方格。

◎超級數獨和標準數獨玩起來又有什麼不同？

　　超級數獨的玩法和標準數獨一樣，但更具挑戰性。因為要應付的數字、要破解的小謎宮更多，你需要更多的眼／腦／心協調運作、更多的推理和邏輯思考。玩超級數獨會刺激你的心智，讓大腦更靈活，加強鍛鍊你的耐性、專心、記憶力和歸納、演繹能力。

◎規　則

　　超級數獨和標準數獨的玩法一樣，現在讓我們來複習一下：

　　超級數獨有144個小方格，你要在每個格子裡填入從1到12的一個數字。每一直行和每一橫列都必須包括從1到12全部十二個數字，每個十二宮格裡也必須包含從1到12的數字。

　　不論是同一行、同一列，或是在同一個十二宮格裡，1到12每個數字都只能出現一次，不可以重複（所以叫數獨）。

　　謎題會事先填上一些數字，這就是你的線索。你得自行推敲出其他空格裡是什麼數字，逐一填進去，完成全圖。

◎小撇步

　　玩數獨不必用到算術，靠的是推理和邏輯。以右題為例，先往橫看：第1列第4格（在十二宮格一，簡稱宮一）已有了一個6，第2列第7格（宮二）也有一個6，宮三的6只能放在第3列第10格（=第10行第3格）和第12格（=第12行第3格）兩個空位。再打直了從宮三往下看：第12行第7格（宮九）已有了一個6，這個6是第12行共用的6，因此宮三的6只能放在第3列第10格。

10	2		6		4	9					7
		11				6		4			9
							11	10		8	
	12	2			9			5			3
		6		11	12	2	4				
4	8			1			6	2			12
8			5	4						9	6
				8	7	10	9		11		
12			7			11		1	2	10	
	1		8	9							
6		10		8				3			
2				6	3		8			1	10

　　這些解法說起來囉嗦，事實上你做的時候，眼睛左右上下逡巡，記住哪個位置有哪些數字或少了哪個數字，很快就能找出某個數字該放在哪個位置（或說某個位置該放哪個數字）。

　　有的人先一列一列的看，有人從一行行下手，也有些人一個宮一個宮逐一檢視。多試幾次，你自會找到你喜歡的解題步驟和方法。

　　數獨來自日語Su Doku，意思是「獨立的數字位置」。近年來數獨成為全球最瘋狂的數字謎戲遊戲則始於英國。最初是英國人古德（Wayne Gould）先生把這個遊戲發揚光大，在英國掀起數獨熱，然後又席捲全球。台灣最先引進數獨的是《中國時報》，而時報出版迄今已出版四本數獨大師古德的遊戲書。這本「超級數獨」的謎題也是由英國廣受數獨迷喜愛的《週日郵報》（The Mail on Sunday）獨家授權時報，提供給台灣愛活動大腦的朋友們。本書的謎題並不區分難易等級，你只要拿起一道謎題，就自然會發現其中的苦樂──動腦的苦，解題的樂。玩過的人都知道：是小小的苦，大大的樂啊！不然為何有那麼多人迷數獨。

CONTENTS

目次

Super
Sudoku

10	2		6		4	9					7
		11				6		4			9
							11	10		8	
	12	2	1		9			5			3
		6		11	12	2	4				
4	8			1			6	2			12
8			5	4			1			9	6
				8	7	10	9		11		
12			7			11		1	2	10	
	1		8	9							
6			10		8				3		
2					6	3		8		1	10

9	3			11	4	6		1			
10		11			3						8
5	6	4					9				3
	9		3		2						
		5			1	12	6	9	7		
	8								2		5
3		12								6	
		9	4	6	5	11			3		
						9		11		7	
12				3					8	9	6
11						5			10		4
			10		6	2	12			1	11

	9	3				8	7		12	1	6
		7	1				12	4		9	
		12		3		9					
		4	3		6		5	9	8		
			9		3						1
12			8	11		1					7
4					8		2	11			10
5						12		3			
		11	2	5		4		8	9		
					10		6		11		
	6		5	9				7	10		
3	12	1		7	11				6	8	

4	2			3	5		10				12
5									1	4	
	7			2		4	11	10			5
						6		1	9	3	
8		1	9			3	4	6	11		7
	11	6			12						
						5			12	11	
11		5	2	8	4			3	6		9
	6	4	7		3						
2			11	12	7		6			5	
	12	7									6
9				10		1	5			2	3

12		1		5	8		9		6		7
	2			3	7			4		11	
4		5		11		2			9		8
	9					11					
1				10		6	5		7	12	11
		7	6	12						4	2
9	8						2	11	10		
3	5	10		1	4		11				9
					5					1	
10		9			11		12		8		1
	1		7			5	4			2	
5		2		8		7	1		11		4

2		8	11		7						6
	10						12			4	
		5			6	4	8		11		7
			7	1	9			4			12
	5	4			2	3		9			
		9		4			6	7	10		11
4		2	5	8			3		7		
			8		5	6			9	11	
9			6			12	2	8			
12		11		5	1	7			4		
	9			6						7	
6						8		1	2		9

6

				9		12			5		
	6				1	10		7			9
		5			3	4		10	2	6	
	4		11	1	12		9				10
		12	2								
		6		10		11		5			4
8			6		7		11		9		
								2	8		
10				8		9	1	6		3	
7	5	9		6	2				1		
12			10		11	1				5	
		4			9		7				

		2				5	6	12			
		7						4			2
	1	5	11		8	7					
11		6		8		2		10		7	
	7	4		9		1		8		12	
8			3		7	11					
				2	8		11				1
	2		5		11		9		4	3	
	11		7		1		10		2		5
				3	4		2	11	5		
12			6					7			
			2	7	9			6			

			4	3	9				7	12	
			11		12				8		5
		12				11		4	9		
		8	3		2	4	1			11	12
			10	6		5		3	4		
		7	6			9	12				
				9	7			8	2		
		9	12		6		3	5			
6	11			5	1	2		9	12		
		5	1		8				11		
2		11				10		6			
	3	6				1	2	10			

	1		6				8		11	10	
5		10	9			11					1
7			11			12	10	9		2	
		11		10		4			7	8	3
8		6			11	7		10			
	7	1	10	2			5				
				9			12	2	10	3	
			5		8	2			6		9
6	4	9			10		11		1		
	6		1	4	12			11			10
11					3			1	9		2
	10	2		11				12		6	

3	1		2		4		9	6		10	12
		11				5		8	9		
4		8			6		10	1			
11	6			5	1					9	4
5	3		8		10						2
6						3		9		11	5
2	11					1	8			7	6
		11	2		4			10			9
	6	7		5				12			
10	2		4	9		7		3		1	11

1	9				3	5		12			
			2			8			11		
10	5		11					2	4		
	1	9					3			6	
6		5		2				7	9		
4	11			9	5					12	
	3					1	8			9	5
		11	6				7		3		4
	12			3					6	2	
		12	5					10		3	9
		2			10			6			
			1		9	6				11	2

					6			4	10	7	
	7	2	6	1			11			9	
			11	3	5				2		
		6		11		8		10			
		8	9			5		3	7		4
				6				11		8	5
3	6		10				5				
11		9	8		2			6	3		
			5		12		3		1		
		12				2	1	8			
	3			4			7	12	11	10	
	8	11	7			3					

		5			6		7				2
9				5	10		3	8			6
				11	8				7	3	9
	5		2		11		6		9		
	9	11	10					1	4		
							8				5
5				1							
		2	4					7	12	6	
		8		6		12		11		2	
12	2	4				7	10				
11			3	8		5	12				4
7				3		6			1		

9			4	8		1					10
	6					9			5	1	
	11			6	4		10				
				2	6		9				12
		6	2					1	10		5
3	9				8	5		11	4		
		5	8		2	11				12	3
4		1	12					5	11		
10				5		3	12				
				9		2	6			5	
	10	7			11					8	
1					10		3	6			7

10					5	6					11
		5		10	1	8	7	3			
			6	11	9		2			1	
	9						10		8		
	7	10	4						9	11	
5	3								4	7	12
12	11	9								10	7
	8	4						12	6	9	
		7		1						4	
	6			8		7	4	9			
			7	6	2	10	3		5		
8					12	9					4

17

			5				1				11
11			7			10			2		1
	3									4	5
	7			9			3			5	
		12			4	11					2
	11		3	8		7	10	6	4		12
1		9	2	3	6		4	5		10	
3					8	5			6		
	12			7			11			2	
5	2									3	
6		10			3			4			8
7				5				2			

		1	4				8		6		9
	9		5	2							
	12	10				7		11		2	4
6				5							
12				9	6			7	5		
4	7			3					11	10	6
9	8	3					6			11	12
		6	2			8	3				10
							5				2
1	4		3		9				12	7	
							7	10		3	
8		7		12				1	9		

		8		10	11				2	12	
3		4					2				
2			6	5	8	4				3	1
				8		3			11		
	4					7		1	6		3
		5	7	6					8		4
4		9					7	10	1		
12		10	5		6					4	
		7			9		10				
5	6				7	10	9	12			2
				12					3		11
	11	2				1	5		10		

8		4	1		5	6	12				10
	12		7							3	
		10			2		4		12		7
			9	3			10	12		11	5
11		3	12		7			10			
1							5		7		8
7		12		10							9
			3			12		6	10		2
6	10		4	11			7	5			
3		9		6		7			5		
	1							2		4	
10				9	12	11		7	3		6

				10		8	3		1	2	
1			7			12	4	3			
2				5				8			
	11	5					12			9	
10	1		12		2	3					5
3	2			5	6	11	8		12		
		9		3	7	5	10			8	12
7					12	1		4		11	10
	6			9					5	7	
			10			9					6
			2	12	3			9			8
	9	1		6	8		7				

9				5			10				12
8	7	10	6	2				4			
	12			6	7		4	11			
		7	11				8		6		
		8	5	11		12		3		2	4
3							9				
				12							9
11	2		12		10		7	6	5		
		6		4				12	2		
			10	7		5	12			4	
			7				3	9	8	5	6
4				8			6				1

	7	2		10		6			12		
			11		3	12			4		1
1	12		8			11	9				7
			2		9			10	1	3	
		5			7						8
9	8	3					1	7		4	
	11		7	1					9	5	6
8						10			7		
	2	1	5			4		12			
10				6	4			11		1	3
3		11			5	7		6			
		8			12		11		10	7	

	12							2			9
	3		1	12	11			7	4		
				7	5	3	1	12			11
		7	8					5	12		
			9		7		6	11	2		4
4					12				8		7
9		5			12						3
3		2	11	8		5		1			
		8	12					10	6		
10			4	11	3	1	7				
		6	7			4	9	3		11	
11			3							4	

			5	12		2	7	4		3	
3	12	7			4	9				5	
					10			11		12	
1		5	4			12		10			3
11						8					12
6	10		9	11					4	2	
	5	9					1	12		10	11
7					12						6
12			1		8			9	5		2
	11		6			7					
	9				5	6			11	7	4
	7		10	9	2		4	3			

	3				9			8	11	12	
10				3		4			5		6
9	7		5	11		8		2			
12		3			5	7			8		
									4	5	
	4	5	2					6			11
2			9					3	12	6	
	11	1									
		8			7	10			9		4
			11		4		6	12		8	9
3		12			11		2				1
	6	4	8			9				2	

	5		8			9					
			1				3	11	8		6
					8		10	1	5	4	
	6						9				4
8		4	2	12							5
3	11		7		5		6	9			8
10			9	8		2		4		1	7
5							1	8	9		10
12				9						3	
	8	11	5	10		3					
2		12	3	1				10			
					6			7		8	

7	11			4						10	8
4	10		5		2			6		9	12
		6			8			4	2		
	7	10		8		5	9			12	
			9					10			7
			12		3	6			9	8	
	5	12			6	8		3			
1			7					8			
	3			2	7		5		10	11	
		9	8			1			11		
5	12		3			10		1		2	6
11	1						8			3	10

	1	5	9								
						1	12		10		6
	12		10			3	6				4
			12	9	8			3	6		2
	2	10		6	1		7	9			
	8	9			2	12	3	1			
			5	7	6	4			9	12	
			3	12		11	2		8	6	
12		6	7			9	8	2			
8				3	4			11		1	
5		12		8	10						
								8	3	2	

8					4					7		6
		3			1	9	10			4		
9	12						6				5	
			2			5	8		1			
	7	9	8	6		10	1					
	3		10	4							6	11
5	4					11	7			8		
				5	7		2	12	11	1		
			7	8	3			5				
	5			1							12	4
		11		10	6	12				5		
2		7				8						10

							12	1	11	6	
	2				7					9	
			5				3	4		12	
6	4				3	8		2	5		11
		10		12			11	7			
3	5		11	1	4				12		
		8				4	7	5		11	12
			1	9			8		10		
10		4	2		11	1				7	6
	7		10	11				9			
	8					3				1	
	1	2	3	5							

	7		11	1						3	
		8			7		2	6		9	11
1		4		8							
			5			2		11			1
						3			6		2
11	8			7		1	9				3
3				4	1		5			12	9
5		12			11						
6			10		2			4			
							1		12		5
8	3		6	9		10			4		
	4						3	1		8	

	11			4	7	5	3				
						8			4		9
	8			12		11	9	10			
		4	8				6	11			
1		6	3		8				5		7
12	5	7					10				8
4				1					2	10	5
6		2				12		8	11		1
			12	8				6	3		
			1	9	12		2			5	
11		10			1						
				5	11	3	4			6	

34

		2						10			7
							12	4		2	3
					9		10		11	5	
			5	1	7		6		9		
3			11		12		6			7	10
8						11	3		12		1
4		7		1	6						12
5	3			9		10		11			2
	6		10		4	2		1			
	2	11		4		8					
10	12		4	7							
9		6							2		

12			5					2			11
			1		5	2		9			
				10	6	7	4				
9	6		8					7		3	5
5		2		7			3		1		6
		4		2			6		12		
		12		9			1		11		
2		10		3			8		9		7
8	1		7					10		4	3
				1	8	12	11				
			9		2	3		5			
3			4					1			8

						8	1		3	9	
2	5				9	4	11			10	
10		9			2				5		
			6	11	12			1			
7	8					10		11			
5	12			7				9	10	2	
	2	7	4				8			12	5
			9		1					7	2
			5			6	12	4			
		6				2			7		9
	11			5	3	9				6	12
	7	5		1	4						

		8		4	12	1	2		3		
			3		5	7		8			
11											7
5			10					11			9
	9			3	2	10	8			1	
	6	4		9			7		12	2	
	12	11		2			5		10	8	
	1			12	8	6	3			5	
6			8					2			12
9											1
			5		9	4		10			
		12		6	1	8	11		4		

		7	10	11							5
			5		6	2				11	8
						8	7				1
	1	10					8			12	
		8	9	10		6	3		7		
	6		12						9		4
12		5						9		3	
		4		9	1		5	11	2		
	11			8					12	5	
7				5	4						
9	5				7	10		4			
4							2	3	5		

				7	3	10	2				
9			3	5			6	7			10
			7					8			
3				12	11						1
12		8		9			5		7		11
	6	11			1	3			10	2	
	10	3			8	5			6	11	
8		6		12			10		3		9
5					11	7					12
		8						6			
2			11	10			8	4			7
				3	7	9	1				

2					10		8	9		11	1
			5	6		11			4		
	12		10			3					
10						12	6		1	8	
3			7		11	8				10	
	8	12	6	9			10				7
9				1			5	4	3	12	
	11				2	9		7			8
	10	5		12	8						2
				12				3		4	
		6			5		7	2			10
11	4		1	8		2					12

5				6	7		3		2	10	8
7		4			2	10		12			
10		8	1						11	3	
	7		12					11	6		
4				12			11				2
	9				6	2				12	10
3	1				12	4				6	
8				9			2				3
		2	11					10		5	
	8	1						5	12		7
			4		8	5			3		1
12	6	3		1		11	7				9

			1			3			4	7	
4					1		12				
7		5	10	8	9	11	4		3		
				12	9	3			5		2
	10	3	2		5				8		
5		12	11		8	10	2	9	7	1	
	1	8	3	12	11	2		5	6		9
		6				1		7	2	8	
2		7		10	6	5					
		4		11	7	12	6	3	9		8
				9		4					7
	11	9			10			1			

7	12					4		8			
1	11	10	6							9	
			8		6	10	5				3
4		12	7		11					10	2
2					12	3		6	1		
	3	6		10				4			
			1				9		8	4	
		8	12		1	5					9
11	5					8		10	2		1
3				6	7	1		9			
	6							7	4	8	10
			2		4					3	12

				8	2	4			7		
8	6										10
			3		10	11	1	8		2	
	5			2		12			1		8
	2		1	7	6				9	12	
		8					3	7		6	
	10		11	4					5		
	8	9				6	2	11		4	
1		5			11		10			3	
	4		12	6	1	9		2			
9										10	5
		2			8	3	4				

	10									12	
2		6	4			9		8	5		10
	1	12			11	10	8		2	9	
	4		7	3	2		9	10		11	
		8	10	4			6	7			
	2	5			10	1		12	4		
		7	2		9	12			3	4	
			3	2			4	1	8		
	9		6	8		11	3	2		10	
	7	9		1	6	2			12	8	
4		2	1		8			9	10		11
	6									2	

46

					8			3			
	5	1	6		7					8	12
		3		6				4		1	
	3			7		2	6		12		
12	10	6	9		3		4				8
5			4		9						1
4						7		1			2
7				8		1		11	4	5	9
		9		2	5		11			6	
	2		5				10		8		
9	12					8		5	2	11	
			3			12					

			12					8		10	
	3						1		4	6	
8	6				12	4	3				
9		3		10			12	6			
7		2			8	6	4	9			
12			5					3	10	2	
	9	11	6					5			10
			2	4	11	10			3		6
			1	12			5		9		11
				7	1	9				8	5
	8	5		6						3	
	11		9					10			

			1	6	10			2		9	
5							7				
		3	11	4	1	2		5	8		
1		10	7	12				9	4		11
	8				6			7	5		10
		4		5					2		1
7		2					1		9		
10		1	5		11					12	
4		9	8				5	10	6		7
		11	4		5	12	2	6	10		
				11							4
	3		12			10	9	1			

				5		9		10			
	8	5	2	4					11		
1	4	6			10						
12			6	9	7					5	8
	7				3	10	1				11
4	1		3			2					9
2				11				5		9	3
5			2	8	1					12	
6	12				5	4		11			1
				8					9	4	6
		12					5	8	3	2	
		2		9		3					

6	3				12	9				7	4
	12			1			5			11	
10		7	11		6	8		5	12		3
3		10		7			8		6		1
				9	4	6	1				
			7					4			
			1					3			
				5	9	7	4				
12		5		11			3		2		10
5		3	2		1	4		11	9		6
	8			6			9			4	
11	9				3	10				12	8

11							5		7		9
		3	10		6	9					
6		8				4	3		12	2	
			9				8	11		12	
10		5	12			3					
	4	1		10						5	
	7						1		10	9	
					9			3	4		1
	11		2	6				5			
	1	11		8	4				2		3
					5	11		12	9		
9		6		7							4

						10	5	12		9	
				1	2		9	11	7		8
	2			6							
				5	12	11			1		4
			10		8				11		6
	5		4	7				8	10	12	
	10	4	8				2	6		1	
12		3				9		4			
9		5			6	3	11				
							12			8	
3		8	7	11		5	6				
	11		6	10	9						

						1	12		4	5	
8			10			4			7		
12	2	4	5		7		11		10		
			1					11	2	4	
5		11			1						
3	12				5	11	9		1		
		3		5	12	8				7	1
						7			6		11
	6	5	8					12			
		12		4		2		7	5	10	6
		2			11			9			4
	5	9		12	6						

8	11					2				3	7
9				7		10		11	4		1
	6	4	10				8		5		
	4		1					9	10		
		10			4					7	
3	5				8	1	12				
				5	1	6				4	8
	9				3				12		
		2	5					6		11	
		9		2				3	8	10	
12		3	2		11		1				4
6	8				5					1	2

56

						3		6	7		
							7	5	3	12	1
7	9			12							
	6	1				5	2				9
	8		5					2		11	7
10		9		1			3		8	6	
	11	10		9			8		2		4
2	12		9					11		8	
4				11	6				9	3	
							1			10	11
11	3	7	4	8							
		6	1		9						

		9		4		3		5			
		5	12	10			7				
		1	6			12	11	4		8	10
12								7	4		6
	3			8	5	4				1	
	11				7					3	
	9					11				5	
	1				2	9	4			12	
8		12	11								4
6	8		1	12	11			9	7		
				7				9	10	8	
			10		3		1		11		

		2				10			6		
	5	6	9		8			1		2	11
			12		7			9	4	3	
	11				10						
						6	4		9		8
3	12	4		11		9	8		1		
		8		10	12		2		11	9	7
2		9		5	1						
					8					5	
	3	5	7			1		11			
1	6		2			4		3	5	10	
		12			6				2		

6		2		3			9		1		8
			4		12			6	2		
8	10		9					7			5
	4	8					5		7	3	
1			10		6						12
					8	3	12			9	
	6			11	4	7					
9						12		1			7
	12	11		6					10	2	
4			7					5		11	10
		9	11			10		12			
10		5		1			11		4		2

4		1								5	8
11	3	6								7	10
2				6	1		7		9		
		10	6		11	9		5			
		11	5	2	10						
		12	5		6				4		
	9				6		10	8			
					1	4	9	7			
		10		9	5		1	4			
	9		7		3	1	2				5
10	5								3	9	4
7	8								12		6

	10	5	4		6	3		7	2	12	
					7	10					
		12	7					10	4		
11		9	12					8	3		10
7					5	2					6
	6			12			8			4	
	1			11			5			10	
9					1	4					2
5		3	6					12	8		4
		1	11					4	10		
					9	8					
	7	10	8		3	6		5	11	9	

5				6	10	2	7				9
	12		10					1		2	
			3	5			9	8			
	4	10			7	9			2	5	
	2		7					4		9	
		6			11	4			12		
		4			8	7			6		
	1		6					9		8	
	3	2			4	5			7	12	
			5	8			2	3			
	7		2					6		1	
8				7	5	6	12				11

2		1		5		10					
11	10							8	2	5	7
				11			7				
10	2	6				11	1		3	8	4
			11			3	4	10		6	9
			1		10						
						9		12			
12	6		7	8	5			4			
9	1	8		3	4				11	10	2
				10			8				
4	5	10	2							12	8
					11		2		4		10

12			5				1	2			7
	6				4	5		9		12	
		11	7			6	9		4		
6	9				3				5		1
3		10				12					
	8	12		7				10		6	
	12		6				5		2	3	
					9				12		8
2		4				7				11	6
	5		11	6				3	1		
	1		8		10	2				9	
9			2	1				11			5

4			2			8	11	3	9		
7			1				6	8	10		
	10		6	3		7					
12		8						2	1		
11											
6	2			8		11	5		7		
		11		9	8		4			5	1
											6
		7	10						8		9
					6		10	9		2	
		2	8	5				12			4
		6	3	7	12			1			10

66

	4			9	3	2					8
3						12			11		
10			7		11				1		
	2	11		10	4	8	5			12	7
	10							11	9	8	
8							6	5			
			12	3							6
	8	2	3							9	
5	7			11	1	6	8		10	2	
		7				10		4			3
	1			8							2
12					2	1	9			7	

	7		4					1		6	
	5								2		12
8			12	7		11					
5		9	1		12	4	3	6			8
		2	10	9			8				
		8		1				11		10	
	6		9				2		3		
				6			7	2	11		
10			11	8	4	3		7	6		9
					7		10	12			6
12		10								3	
	4		8					10		11	

			5		4	12		7			
		10							11		
	12	7		11			9		8	4	
10		5	11					9	7		8
7				10	3	6	8				11
	1	4			11	5			12	10	
	7	3			10	1			2	6	
9				5	2	7	3				12
4		8	2					3	10		7
	4	9		6			11		3	12	
		1							5		
			3		5	10		8			

		10		8	4	11	5	2			
			4		7						
		5				12			4		1
1				5			12			11	
11			3		8			1			6
6		12			9	2	1			10	7
8	3			9	11	10			7		4
9			12			4		6			10
	4			12			7				3
10		2			3				1		
						1		8			
			8	4	2	5	10		12		

70

					5	4	2		6	12	
4		6	1	8	10			9			
12		2		11		9	6		4	1	
	3									10	
5		11		7			9		2	3	
6		9								7	1
9	5								7		2
	12	1		2			3		9		6
	10									4	
	2	5		4	7		12		10		3
			3			5	1	12	8		7
	1	12		3	8	6					

11	4			9	1			6	5	3	10
8	1	10		11						7	12
9			5					11		1	
10		7	1		12			3	4		
				7	6		1			2	11
							11	12			1
5			9	4							
12	10			6		7	2				
		8	7			10		1	2		9
	12		10					2			8
1	5						10		12	11	4
7	8	4	11			12	6			10	5

			8			2					
	4	2		9					6		11
9		12	1		10	11				2	
	9		4			8				12	3
10		3						6	7		
12		7		10		5		11		1	2
7	2		10		11		8		5		1
		4	11						2		7
1	5				9			10		11	
	11				4	12		2	1		5
8		1					11		12	6	
					1			9			

	12			4					1		
	1		4			9		3	2	5	7
5	3		6	11		8					
	2					5	7		9	4	
			5		1	4			11		3
	10	4	7	2			8				
				7			5	10	12	3	
3		11			6	12		1			
	7	6		3	9					8	
				2		11		4		9	5
4	9	5	2		3			7		1	
		10					9			6	

		5		4						3	6
					6	1		9	2		7
		7	8		2						
10		8	9	1							
		6	3		4		7		12	9	
	2		7	8	5						3
5						10	12	2		8	
	9	11		6		2		10	4		
							4	12	3		1
					12			6	1		
7		1	12		11	8					
8	6						1		9		

				6	7		3			8	
7		4			10			1			
	1	6	11	9			4			10	
12		7	4			6		9			
			8		12	7		11		5	1
5				11				12	4		2
1		11	2				6				5
8	12		6		5	9		3			
			7		2			10	8		6
	7			10			5	2	1	4	
			9			2			3		7
	2			7		4	8				

	6	8	11	12						5	
5			3	6		8		11			9
					4			7			8
	4	11		3	5	10				6	2
				4		2	12	9		1	5
	5		10	7				3	4		
		9	6				3	2		7	
7	2		12	11	10		1				
8	1				2	6	7		11	12	
3			1			12					
4			5		7		6	1			3
	8						5	6	2	4	

				5				2	4	12	
12						7		3			
2	8		10		9	3		1		6	
	2	5				10				11	
1	11		8		12			5	10	9	
	7				11				3		6
9		3		11						5	
	4	8	6	1			5			10	7
	1			8					2	3	
	5		4	12	8			11		7	2
		8		7							3
	12	7	11				3				

11			6			5		7		1	4
10					8	1		2	6		
	9		1	11	4						
3	1			4					11		6
				9		3	1	5	7		
5	11			2					4	10	
	12	5					6			3	11
		11	3	12	5		9				
7		1					10			2	12
						7	11	6		4	
		9	7		2	8					10
12	4		11		10			1			5

11			6								3
12	1		10	9				5		7	8
		7					1		10		2
	4			3	5			6			
1			11				9		3		
6	5			1		4	11			2	
	6			7	3		5			1	10
		12		4				7			9
			2			9	6			5	
7		3		2					5		
8	2		1				12	4		9	6
5								12			1

	3	10		7		2	4	12			
1		11	9			8		2			10
					5	9			11		3
		8	12					1	6	7	
				1	6		11				
10	11										
										5	12
				5		11	7				
	5	3	8		4			10	7		
8		9			7	6					
4			10		8			6	2		7
			6	2	10		5		3	8	

12	6				7					4	2
									11		8
				5	10	12	1			9	7
		6		1				3		7	
7	5				6				4	12	
	10			7	4			8		2	
	1		7			11	6			3	
	8	2				10				5	6
	3		12				5		1		
11	9			3	2	1	12				
4		10									
3	2					9				6	11

2	11		6		7			8			5
	4	9		11					3	10	6
	1				6	2				11	
4			9					12			10
		11		4	3		10			9	
		10					6				8
9				6					1		
	12			8		3	1		6		
5			3					4			7
	9			2	6					4	
11	3	2					12		9	6	
6			1			9		7		5	3

	8		2		7				6		
1		7			8			2			
					10			9	8		
4	3					7	12	11			
11		6		5		9				1	12
		10	9		11		1				
				3		12		7	9		
9	7				4		6		1		2
			1	9	2					8	5
		9	6			8					
			8			3			5		4
		4				10		3		11	

	4				8					1	2
						11		4	7	12	
	8		11		4		6	5			
				1			8				9
9			2					12		10	
10		12	1			9	3			11	
	2			6	9			1	3		10
	12		9					7			6
3				11			10				
			4	5		1		9		2	
	5	9	8		6						
7	11					8				3	

			7			10	4		1		
12				2	1		9				7
3		11						4			
	7		4					12	9		11
							12	1		5	
	10			1	9	5		8	2		4
10		1	9		8	2	5			4	
	5		11	9							
4		7	12					11		2	
			5						11		12
9				12		4	10				3
		8		6	2			10			

87

		2							9		5
4				5	11		12	3			2
		5			3			12		7	11
			6	2		3	11	4	7		
			5					9			10
	4	1		8	7					11	
	6					7	1		4	5	
1			9					2			
		3	11	6	2		8	10			
5	1		7			8			11		
9			8	10		12	5				1
2		12							5		

4										5	3
	2		10				5		9	8	
5		7	1				11				
	6	9			3	5				7	
			7		6		1	9			12
1	3				9			8		11	
	5		2			8				10	11
9			11	10		7		2			
	7				1	11			6	4	
				6				10	4		5
	4	3		9				6		12	
10	11										8

2		5	8	12				9			11
				2	8	1					
		4				9		12	6		2
4		3	10					1			7
						8				10	3
	9	1		5	2	3				12	
	12				4	10	5		7	3	
5	1				3						
11			3					4	1		6
10		9	6		1				2		
					6	7	2				
7			5				11	8	4		1

		8			4				9		
				3		6	12				
	10			7					3	6	8
	8				12	3					
	3		10	6	11	4	1				5
1	5				2	12					7
7		5		1						3	4
12		2	3		7		6	9		1	
			1	12						10	
10	9	5					1			7	
				4	5		8				
		7			10			5			

		9									6
3		6	4	10	7	9					
	5		11		6					2	
6				4	7	11		8			
		10		3	8		9		7	4	11
		8					2	5			
			6	7					9		
10	3	12		11		2	4		5		
		1		8	9	6					4
	7					3		1		8	
					2	1	6	4	10		9
4									2		

	8				10	1			7		
		12				5	7	8			3
1					12			4		6	
	5	7		12			4				
	3		10	5	1		11	12			
4	2						6		11		5
6		4		9						5	10
			5	4		11	3	9		2	
				1			5		12	11	
	7		3			6					2
2			9	3	5				8		
		5			11	2				9	

			8		3	1		9			
6	12				2	8				4	10
	2	9			12	4			6	7	
	4	7							2	12	
12				2			5				4
	9			3			6			10	
	8			12			3			6	
9				4			10				8
	10	6							4	3	
	1	5			6	3			9	2	
2	11				7	5				8	3
			3		8	10		12			

10	8	12				11			5		9
		9	2					1			
	5	6			8	9	4	7			
12			7	11		5				9	
9					7			2	8	1	
1									4		
		11									2
	12	8	9			6					1
	1				9		11	10			12
			4	3	5	12			6	7	
			10					12	3		
5		3			11				1	10	4

	5		1	12	8	7	3				
	6							8		1	
		8		9		1				7	
	8	5		10		2		9			
1	10			7					8		
3					9		11	4	1		
		12	9	8		10					11
		3					12			9	7
			10		2		9		12	4	
	9				6		10		3		
	11		12							6	
				1	4	5	7	2		11	

		9	8		2			1		10	
6		5		7	1						
			1	9						12	4
12			5			1		8	9		2
				5			9		1	3	
			4		12	10				11	5
7	4				11	3		9			
	10	8		12			1				
3		6	9		8			11			10
5	11						7	4			
					11	6			2		9
	9		2			5		6	10		

12			2			6				4	8
	4	1			8						
		9	10			12	4			1	
11	1		5	4				9		12	10
	7		12			9			6	2	
4									11		
		11									9
	3	6			7			11		10	
7	12		4				1	8		3	2
	8			12	1			5	2		
					8				1	9	
9	11				2			3			4

			3		9				5	1	
	8			7		2		12		10	
10			11		3	6				8	
				7		11	6				
12	11									7	
		7	10	3	2		12		4		
		3		5		4	8	1	12		
	12									9	11
			4	9		11					
	1				6	7		3			2
	7		9		8		4			11	
	10	4				12		5			

				5		7	2				
			9	11	6	10			7		
	1	5	6	3					11		
			5			8		11	2	10	
2						4			12	6	7
8	7		12	9						4	
	12						9	6		2	11
1	8	6			7						4
	10	3	11		5			1			
		10					12	2	4	3	
		8			3	9	4	7			
				2	1		7				

	10		7			4			11		
	6	5		8	12	11	7				
2		3		5	6					8	
			9			6		3	8	4	
12								10			
	1	7					10	11			
			10	2					7	12	
			4								6
	3	1	5		8			4			
	11					8	5		3		9
				4	9	2	11		1	6	
		9			1			7		2	

	9		3			7	4				
	11	4	7	12				8		3	9
					9		7		11		
	4	11		7						12	1
6				1			11	2		10	
7		3			12	8					
				9	12			2			3
	1		6	4			7				8
9	3						10		1	4	
	7		2		10						
4	5		9				3	10	11	6	
				11	7			4		8	

102

	8	10	5	4	1			7			
			12					11	3	10	
11	9				2						
7	11			12						9	5
5		4	8				9			1	12
12				11		8	2				
				5	8		11				4
1	10			3				9	8		2
9	12						1			3	7
						4				5	8
	2	12	1					3			
			3			2	10	4	1	7	

		9		8		1		3		2	4
		10		11		12	5		9		
			3		4				7		
1		8	5				3				12
7	12		10							5	11
		2					8				10
8				5					11		
10	11							5		4	9
2				6				7	3		1
		4			8		12				
		11		1	2		7		8		
3	7		8		5		9		1		

5											3
			6	3			12	10			
4		1		11			10		12		6
			11		1	6		4			
	6	3		12	5	11	4		7	9	
		2	5		10	7		1	6		
		6	3		11	4		2	5		
	10	5		6	9	12	7		4	1	
			7		3	1		11			
8		11		5			9		3		7
			10	7			1	5			
6											1

	4	1	11		9			5		10	
				4	8					9	7
			12			7	6				
	8				11	9		12	1		5
2	3					10	5				
	6	11							9	8	
	11	6								8	5
				11	1					12	3
4		12	3		10	2				1	
				1	7			9			
6	10					8	11				
	1		9			3		8	10	4	

12	7		4	5	1	6				3	
2					11			12	7		
							10			5	1
		12					4	1	5	11	
				9						6	
		6			12			8		2	3
7	6		9			8			1		
	12						2				
	8	5	3	4					6		
5	4			12							
		3	8			1					7
	11				5	7	6	2		8	10

8			10		7	6			3		
4		9								7	
		6		10	4		2			11	9
			1	7							12
	5		7		10			11			8
		2		9				5	7	1	
	2	5	11				12		4		
10			6			8		12		9	
12							7	2			
3	11			12		1	5		8		
	12								6		4
		1			9	7		10			11

			8							5	6
	3						5	7	9		11
5		9				7				3	2
		10	12		6				1		
					4	7	5	2	8		
7			5		10	3	8	9			
			10	1	7	12		8			3
	2	3	7	9	4						
	12				11			10	4		
6	4				5				10		8
8		5	11	4						7	
1	9							11			

7			1			12		6			
		6				3				4	7
11				9			7	3			
	1			12		7	4	8			9
	8		5			11	10	4		12	
10			3	6						1	
	4						1	2			6
	9		10	5	11			1		7	
1			11	4	7		12			3	
			6	11			2				1
3	10				5				4		
			12		6			5			2

110

11											12
		6	4		11	12		5	9		
	5	12	7		8	9		2	3	11	
6	9									3	4
	1			7			12			2	
		4	11	9			10	12	5		
		2	5	4			9	10	1		
	12			8			2			5	
4	3									9	2
	11	8	3		9	2		4	12	7	
		7	1		4	5		11	8		
9											1

	3	8			7	1			12	6	
				3	11	10	6				
11		6	2	9			8	7	5		3
6											11
9		7	8					3	6		12
	1				6	7				4	
	11				3	8				2	
7		3	12					8	4		6
5											1
12		2	7	11			1	4	8		5
				2	4	12	3				
	6	1			5	9			11	10	

		8	6		2	7				12	11
3			2		12		11				
10					5					3	
	2	5	11		7			6	8		12
		10				12	6				
			3				9	2			10
6			1	3				5			
				6	9				11		
11		12	7			4		1	6	8	
	7				1						6
				4		2		7			1
9	10				11	6		12	2		

	10				4		1		6		7
12	9				3			5			4
						11					12
2				7	8		11				
1		4	11			2	6				10
8	5		6			10					
					7			10		5	2
4				6	2			3	12		9
				8		3	9				1
3					11						
11			1			4				9	5
7		10		9		12				11	

3		7		2			6		4		9
			12		3	10		6			
	9			4			11			8	
7		11			6	12			2		8
	10	9			7	1			12	11	
	12	2							10	5	
	7	3							5	12	
	4	1			2	3			9	6	
11		5			10	9			3		1
	11			7			12			3	
			7		9	6		10			
9		4		10			8		11		2

7		3			11	5					9
	5		8							12	
			1	2			6	11			5
		7		4			3		5	10	
		4	10	7			12	1	11		
3					9	11					4
8					6	2					10
		2	3	12			8	5	9		
	11	1		9			10		12		
4			12	5			9	6			
	2							9		11	
10					2	12			3		8

					2	6			9	4	
10		6			11				12		
2	4			12	7		3	10		6	
		10	2	4	1			3			
		11						8	6		
8								9	10	1	2
4	2	12	5								3
		9	7						1		
			1			11	10	12	4		
	3		9	7		4	2			12	10
		8				12			2		1
	11	2			6	10					

11					4		10			3	12
12			1			8	11		10		
	8		7	3	5						
			12					11	7	8	
5	9				3				1		
	10						8		12		4
4		12		5						7	
		5				12				10	1
	7	11	9					5			
						6	3	1		9	
		8		9	2			12			5
9	1			4		7					10

	3		9	11					2	4	
4			2						7		3
10	12		5	2	3						
					11	8		4	5	10	
			11		5	3		6			8
			3	12			6	9			
		2		3			1	12			
5		4			7	2		9			
3	6	7		4	12						
						12	2	10		1	11
11		10						4			5
	5	1					10	2		6	

		9	1				7			4	
			4	2		12		8			11
		10		5		4		12	7	1	
		8	6	7	12	11					
	5	2			1			4			
	11				10					7	
	10					8				5	
			7			5			11	9	
					6	7	4	10	2		
	2	6	5		7		10		12		
4			10		5		8	6			
	3			6				2	1		

11				2			8				7
8	10	4		9			7		5	6	11
		2	3					4	8		
		5	6					7	10		
	3			12			6			5	
			8	5	10	4	11	6			
			12	7	11	2	4	8			
	1			3			9			2	
		8	9					12	4		
		11	7					3	9		
6	8	3		4			1		12	7	5
5				6			12				1

		4	2		8	6		5	9		
5					1	4					7
	6	11		10			3		2	4	
	7		12					4		10	
	1	6							5	3	
		9		1	3	11	12		7		
		1		7	9	2	5		6		
	11	10							4	2	
	2		7					8		12	
	5	7		6			1		8	9	
11					4	3					6
		2	6		11	5		3	12		

		8			5	11			6		
	5		4					3		11	2
	9	7	12		1	6					
		2	8				1			3	12
	12		5		9						
			10				11	6	2		5
9		12	1	6				7			
						7		8		6	
5	4			8				1	3		
					3	10		4	5	12	
8	3		9					2		10	
		5			7	1			11		

10				2	7	6	4				3
	3		6					4		2	
5				8			10				11
7		10	3	5			11	8	12		9
		8							2		
			4		9	10		1			
			7		6	11		3			
		11							5		
1		2	8	3			7	10	11		6
4				11			6				1
	10		11					5		8	
6				1	5	8	9				7

9		10								6	
	12		4		5		3	8			
				12		2					1
5			2	12	8	9				11	
	4		11				6		12		
		9	8			11			5	1	
	5	3			6			7	11		
		11		8				6		12	
	6				9	2	12	5			10
11				3		8					
			3	7		1		2		9	
	8								10		5

11		10	6			5					7
		3	8								
		12			11	9	2		3	5	8
				7						6	10
		1		8		11	5	4			
10		8		3	4	1			11		
		4			7	3	1		2		5
			1	2	5		4		8		
12	2						11				
4	10	7		1	9	2			6		
								9	5		
6					12			1	7		4

			4				5		3		
3		9			2	12	10	6			8
2	6	5			8		11				
	1		11			6		12			
12	10	8				4	3				11
	3	7									1
10									9	1	
5				7	9				11	12	10
			12		3			8		5	
				3		9			8	11	2
11			9	5	4	10			6		12
		3		6				10			

127

						10	12	3	8		
9	3				7			2			
		11				3		5			10
2		10		11				1			6
	9	6		7		2		12	3	8	4
	12				1						11
10						5				1	
3	4	1	11		12		7		9	5	
7			2				9		4		8
4			7		9				10		
			8			7				11	3
		5	9	10	2						

11		3	4	5		10		6			9
						6	2		1		
	1		2			11	12				10
2				10	11				4		7
	6	1						2			11
4	9	7						1			
			6						7	10	4
7			8						2	9	
9		10				1	3				6
8				1	7			10		11	
		11		2	3						
12			1		4		8	7	5		2

2						12			8	4	3
11	9			6			3			7	
3			7	4	11			6			
8		8				1			4		
	7				5	11			12	8	
5			2	3			8		10		
		2		1			4	10			7
	1	10			3	5				11	
		3			7				1		
			10			9	6	1			12
	5			11			1			6	10
12	8	6			2						9

4					10		3		8	2	5
8	7						12	4		3	
3			10				9	1			
	4	10	1					5	7		
9	3	7		5	2	10	1				
				4			6				10
6				10			7				
				2	3	6	11		4	5	7
		11	4					3	2	9	
			12	3				7			2
	11		9	7						8	4
1	2	8		6		11					12

131

1					4		9				5
	4	7	9		2	10			12		11
			11	1						2	
8			12	4	3						
			6		8	9		4		10	2
	11		1	5						12	
	6						7	2		8	
9	8		7		12	2		1			
						1	10	11			4
	5					6	8				
12		3			9	5		10	6	11	
10				1		3					8

		9	6			7	1		3		
			3	2			8			12	9
	11									5	
	10	2	11						8		
9		8		10		6					3
			5			1		7		2	12
4	9		8		10			11			
11					1		9		5		7
		10						1	9	4	
	5									8	
10	6			8			3	12			
		7		6	11			4	2		

	12		10						4		
	1	6	5		4			2			
		11		10				12		6	7
8	2		3	11	10						
		12			9	7					2
				4		3		6	12		9
10		2	9		7		11				
3					6	12			11		
						8	4	9		7	6
1	8		6				7		2		
			4			1		8	6	3	
		10						7		12	

			4	7						3	
2			3	10		12	4	7			
		1			5		3	9	10		
	3	4				10				12	7
	8	11		5	7		6			9	1
	10		1				9		3		
		8		11				5		6	
11	1			3		6	10		7	8	
9	4				2				1	11	
		2	8	12		4			5		
			7	2	3		11	4			6
	11						1	3			

6		11		1		8	7	9			
	9	12		6	4	10			11		
	5	7		3	11						
		10	3							11	
12				9	3			8			4
1		8	5		10			6			
			2			4		10	3		9
3			10			5	8				7
	1							11	2		
						2	11		4	9	
		2			5	1	10		8	7	
			7	8	12		9		6		11

8				1	4						10
	5				2	7	10	3		1	
		10				9	3		5		
	10			5		6	2				
	12	3	2					5			7
	1	5	9		11	3				10	6
5	8				10	12		11	9	7	
1			11					10	12	6	
				7	6		1			4	
		8		10	3				6		
	3		12	8	5	1				9	
10						2	6				8

			8	12			4		11		
	4				2			5		3	
11		9	1	3	7				10		
	8			7					5		2
2				8	6		5	1	9		3
					12	4	3		6	8	
	11	1		9	3	7					
3		2	10	11		5	12				1
7		8					1			9	
		11				12	7	10	4		9
	10		9			2				6	
		4		5			10	11			

				1		2			7		12
5			1		6	7					4
8		2	11	9							10
	5			10				7			
		11					5		10		8
	9	12		7		11	3				6
2				12	5		7		8	6	
3		9		8					5		
			5				1			4	
12							8	10	11		1
11					10	1		9			2
1		6			12		9				

		6	5				10		3		
	1	8	12		3	5		6		4	
10						4		8		1	5
	2	11				3				7	4
1				8	4		5				
	3	4	7		11	12	1			6	
	8			3	5	9		11	1	10	
				6		2	8				7
9	5				7				6	12	
6	12		2		8						11
	11		4		9	6		5	2	3	
		7		5				12	4		

		8			2	9			11		
	10			12	11	8	5			2	
2	11									7	8
5			4		8	1		9			12
7			9					5			6
		6	12	3			7	4	1		
		10	1	6			9	2	4		
12			2					11			3
6			11		4	12		8			1
9	1									6	5
	4			2	10	6	1			9	
		12			5	3			2		

11	12	10		9		3		2			1
	3		2	10	8					7	
		6	7								10
	4			2							3
3							4		12	8	
9			1	5			10	7			
			12	7			5	3			11
	8	11		4							2
5							11			12	
2								6	10		
	5					10	12	1		3	
12			6		5		1		8	4	7

	5	1					11	3	9		
11			3	9		2		7	4		
10			4			1					
	1			10	6		12			5	
	2	4		3			5	1			
3						11					4
6					12						8
			8	4			6		1	3	
	4			1		10	9			11	
					3			5			2
		12	9		2			11			7
		10	5	8					6	9	

			1		7	4					
					12		5	2	1	3	
		4	9				11	8			10
1		6		11	5						
11									3	5	
	7	9		12		3	2		10	6	
	9	3		1	8		6		12	10	
	6	11									7
						9	12		5		11
9			3	4				1	6		
	1	7	11	2		5					
				9	1		12				

10			1		8						2
		4		5	1						
		11	7			6		3	1	12	
		12				4	6		9		5
			2	3			1			7	
		8	4		5	7				2	3
9	11				7	8		6	2		
	1			6			12	4			
6		10		2	3				11		
	12	7	3		9			11	6		
						12	11		3		
5					2		7				9

			9		4		7		10		
12				9							
2	10	7	11	3		5			12		1
	11					7		9			
				8			2	10	7	3	
4		3	5		11			1		8	
	2		1			8		7	3		10
	6	10	4	2			9				
			3		12					6	
3		1			2		10	12	11	5	7
							1				9
		4		7		12		3			

		11							12		
3			8		9	10		11			5
		6		11	8	2	7		10		
5	6			9			3			11	8
9				4			2				12
10		2	4					3	7		9
2		5	11					9	8		6
8				12			1				10
4	3			5			8			7	1
		12		10	4	3	9		5		
6			9		11	1		12			7
		3							9		

			1			6	11	8	12		
4				10				7			
		6			12		8	2		4	3
				1			11				
6	1	3	8		9	10			5		2
12				7		3					1
8			7		9						10
2		4		8	1			5	6	11	9
			11		2						
3	10		9	1		12			2		
			6				9				7
		1	2	3	6			9			

				4		9	3	10			
	6				7	2			11	3	
	3		2								
5			12	3				6	7		
2			12				6	9			1
11	9				10	5				8	
	12				11	10				6	3
8			11	1			2				12
		9	1				7	8			5
								12		5	
	2	1			5	8				9	
			8	9	6		11				

11	6				3	10	5	12			1
	5	4						2	3		6
										9	
9	12			10	2	3		7			
		6		7		9					
7						5	12			6	4
3	8			12	7						9
					9		10		7		
			10		4	11	2			12	5
	10										
4		11	7						6	5	
1			9	6	10	7				2	12

7	6		8		12	3		2		1	9
2											4
	12	3	9					8	5	6	
	9			4			8			3	
5	4				1	9				8	12
		6		3			12		4		
		1		8			5		12		
8	5				9	11				4	3
	3			6			7			2	
	7	8	6					1	9	12	
12											2
4	1		10		6	5		3		11	8

		9	2					12	3		
	6			2			3			10	
	5		4		10	9		7		11	
10				1	12	3	11				5
8	12									9	10
6				10			5				12
1				4			7				6
2	8									12	11
4				8	3	12	9				7
	4		12		2	11		5		1	
	3			9			1			2	
		10	1					6	4		

		12					6	5			8
11	9			4				12			7
						3	12				9
	8					12	4		5		1
	10			6						8	3
		4		3	5				9	12	11
5	6	8				11	9		3		
4	1						5			9	
9		7		1	3					2	
10				5	6						
12			2				1			10	6
7			1	10					4		

				11	3	5					
		1	7				8	4	2		
	5	4	8		10	1			12	6	
	6		3	4				5	8	12	
	7							6			3
5		8							9		2
11		7							10		8
8			1							2	
	2	3	6				11	12		4	
	9	11			1	6		2	7	5	
		5	2	10				3	6		
					2	4	7				

			4		12	5		10		2	
	5			3			2		1		4
				4						3	5
8					1			3		7	
		1	6	12			7				10
	11				3	2			5	6	12
6	7	9			2	1				10	
11				5			3	2	7		
	4		2			6					11
9	3						4				
7		12		2			9			5	
	2		8		10	7		9			

				5	6			7		3	
7				8	2	3		6	9		
			4	9	7						
9	2			4				1			12
	10	8	6					3	7	2	4
	1				10				8		
		4				12				8	
12	8	9	10					11	2	6	
11			7				6			4	9
						10	7	12			
		10	12		11	2	3				8
	7		5			4	9				

156

	10							9	6		
11	5				6	3	8			7	
						10	11				2
		5					6	3			4
			9					5	7	6	
7	6	3					4	12		8	
	12		2	4					9	3	11
	8	11	4					1			
1			10	7					5		
6				11	12						
	1			9	10	7				12	6
		2	7							5	

4		5				9	7		1		
9			10			12		5			3
	12	6								4	9
				7	8					5	
	6	1	4				9	8			
5				2				6	3		4
10		12	9				4				5
			3	5				2	10	9	
	5					8	2				
1	9								7	12	
3			11		9			4			8
		2		10	1				9		11

	5	7				4					
	1	8	11			12	9				
6			9	10						5	3
	11	12	5	7					9	6	
	9	3			8		11				
			8	1					4	3	
	3	11					7	9			
			8		9				2	11	
	8	6						3	4	1	12
12	6						8	1			11
			6	12				10	5	4	
			4						8	9	

	3									12	
8		2	1					6	7		5
			5	12	7	8	1	3			
	2	8	10	3			6	12	4	7	
		5		10			4		6		
7				11			8				3
6				1			7				9
		7		8			10		3		
	10	9	11	6			5	2	8	4	
			4	9	3	1	12	5			
12		1	8					9	2		4
	6									11	

	2			9	4		5	11	6		
1	12							10			
		8			11		12	3			
						6	5	7			
5			2		7		9	8			6
	10	9			1						
					11				5	1	
9			10	7		3		4			11
		1	7	4							
			12	3		1			8		
			8							4	9
		5	1	12		4	11			6	

			8		11	9	4	7	5	12	
4	9		10			5		6			
	6	5	12								
					2			5		3	
		2		12		7			9	8	
1	5			8		3		2			
		11			5		7			4	3
	7	9			4		3	6			
	12		2			8					
								3	1	5	
			11		12			8		9	7
	3	10	9	5	8	4		12			

				4			12				
1	12				2	5				11	7
	3		2		6	8		9		10	
12											6
10	11	5							1	7	9
		9		3	10	11	2		12		
		7		6	5	2	3		11		
5	2	3							9	4	10
8											3
	6		8		11	7		4		2	
3	10				4	6				1	8
				8			5				

			7	8			11	1			
			4	10	3	1	12	2			
	2	8		5			7		12	9	
7	6									11	9
10		11	5					4	1		2
		2			12	11			10		
		12			9	6			11		
11		9	6					12	5		10
5	1									6	8
	8	5		12			6		2	4	
			11	3	5	7	9	6			
			10	11			2	3			

4	6			9			3	10			
	10				1		11	12	3		
	5		9		7	6					
2		1	6		10			11			
		8	12			11					
11	9	10					8	6			7
9			7	5					8	4	1
					3			5	6		
			3			7		9	11		12
					8	4		2		6	
		2	4	3		10				12	
			10	11			5			8	4

9	1				5	3		2		10	
7	11	8					2		5		
									3	1	
10		7			2		1				
4				3	8					5	
2				7	12				8		6
5		2				11	4				10
	10					1	8				9
				2		12			11		7
	6	10									
		11		6					1	3	5
	5		4		3	8				9	2

	5			9		10		3			2
4	6	12		5						11	7
				7		1			8		
	2		1	12	3						10
5			8		1				9		
		11	10				7	8			
			2	8				10	1		
		9				5		6			11
8						2	3	4		12	
		2			9		1				
10	8						5		11	9	3
6			5		11		10			4	

		1	7	11		6		10			
			10		8			1	9		
		11			9				2		3
3		2			7	5		12			4
12						2	8			1	
	5				11		3	8			
			3	1		11				7	
	9			5	12						1
1			12		4	10			11		8
6		3				12			8		
		4	8			9		3			
			5		6		2	11	12		

8			12		2	11		4			3
		4			5	6			7		
7			3	4			10	12			6
5		1	4					6	2		9
		2			6	12			8		
	10			9			8			11	
	4			11			6			7	
		11			10	7			1		
2		12	10					9	3		11
3			8	2			5	10			7
		10			7	3			12		
9			2		8	4		3			1

5		10	9							2	
				5			11	7	9		4
11					6					10	
	9			7	11						
2				4				9		7	10
	7			12		9			3	5	8
7	3	5			9		4			11	
4	8		2				12				3
						5	1			12	
	5					8					12
1		3	11	2			7				
	10							6	4		2

	11		12			1					
5	9	2		3			8	7		12	
4	6			9					3		
			5	8	11	7		10			
6							4		8		
8		12	7					9	5		
		5	2					4	12		7
		8		12							1
			10		1	2	3	5			
		7					11			8	10
	8		3	1			2		11	9	4
					3			6		1	

		4				5	1	2			8
	11				7					5	
	10				9		2		3		
12			5			1		11	7		9
				6		2		12			
4		8				12	7	6		2	10
10	4		11	9	1				2		6
			6		4		12				
1		5	12		3			10			7
		11		4		9				10	
	6					3				7	
3			1	7	5				12		

			2	8			9			10	
11					1	7	2	9			
		9		3				4	7		
	11	6				9					12
12	1			2		8	10		9		3
	5		8	7						11	
	2						11	5		12	
10		11		5	9		6			4	2
6					2				3	1	
		8	6				3		1		
			11	9	6	2					8
	9			12			1	11			

4	1			3			12				2
			2			1		5			4
		3		6	2				8		
	11		4			10	2	9		8	
2			9						1		10
	8		1		3	12			11		
		7			9	11		10		12	
11		2						4			8
	9		12	5	6			7		1	
		4				6	8		9		
8			6		1			12			
9				2			11			10	3

4	6						10	5			12
10					8	3	4		2		
						9				7	
3	7		4	6						10	
		2	8	9					12		
	10		6			2			5	9	
	9	4			3			8		2	
		6					7	10	11		
	5						1	9		6	7
	11			10							
		8		5	6	1					4
1			7	8						5	10

4	5	11	8			10		7			
										8	
			12	6	4		5			2	
		4			8					1	
8			1	10			2		4	7	
2		7		3	12						10
9						6	10		1		7
	6	10		12			11	5			9
	1					7			6		
	10			2		5	4	6			
	12										
			4		9			2	7	10	5

		12		1		10	3		8		
	1				8		2	9	7		
7			2	4					3		
11			8		5	1					
10			12	8							
1	9	5			10					4	11
5	12					2			1	7	6
							8	11			2
				12	6		3				9
		9					4	6			3
		2	3	7		9				10	
		11		3	1		12		5		

	12				6	3					
					5	8		11			4
	4	5			1		11			3	
		3	4			2		12			
5		6	11	8			12		9		
	2	10					9	3	8		6
11		2	9	10					6	12	
		4		3			5	8	2		9
		8		12				11	7		
	11			6		10			4	9	
6		1		12	2						
				9	7					5	

		12	10		4	9		1		6	2
4		7					2				
			12	7				4			5
	1	4		11	9					5	
10			2		3					8	4
						6	8				10
9				2	12						
5	7					3		10			1
	4					8	7		12	11	
3			8			2	1				
				5					3		6
6	2		11		8	7		5	10		

			10		8		11	2			3
3			6		10	9					
11		8						7			5
	10		12			4				7	
				8					3	5	
1	3		5		6				4		
		9				10		12		2	6
	4	1					9				
	6				5			8		3	
2			7						6		1
					12	6		3			11
10			4	5		7		9			

	7			4	3	12	5			10	
		9		6			10		12		
6	12				9	1				7	2
			1					3			
		4	8	11	1	6	3	9	7		
9		5							1		11
12		11							10		8
		7	5	3	6	11	12	4	2		
			3					6			
7	2				11	4				1	3
		3		1			6		8		
	1			10	8	3	7			5	

7			11		8	12		4			2
	1			7			5			11	
	9		4					8		6	
	6									8	
	4		5	12			8	7		1	
8		10			6	1			3		11
12		2			5	8			9		3
	7		8	11			6	10		5	
	3									4	
	5		9					3		10	
	12			5			1			2	
2			6		4	10		12			7

		10	2		11	8		1	5		
				7			4				
		4	11		2	9		10	6		
	10									5	
4		2		9	10	1	5		12		3
		1	8	4			11	6	10		
		7	9	8			10	3	11		
11		5		1	7	12	6		8		2
	2									10	
		11	5		9	7		2	3		
				6			12				
		9	12		5	4		8	7		

			3			12	11		7		
		11	1			6			2	4	
6		2		1			7				11
								2	9	1	
				4	12		1				3
7				11		8	2	4	6		
		1	7	9	11		10				2
11				12		1	8				
	5	9	10								
9				5			3		4		12
	8	4			1			3	10		
		12		8	6			9			

		6					2	5			10
	7					12	4	1			
2	1					6				9	
11		10	2		12	1					4
9	12							2	10		
1				10	6				8		
		11				5	7				8
		2	3							4	9
10					9	4		12	11		1
	8				3					10	2
			12	8	10					6	
5			9	2					1		

11	4					3	6				12
			3		12						1
		12	8		7			5	4		
		2	1		4		12	3	5	7	
4			12	5			11				
10								1	8	12	
	2	11	6								10
				2			9	8			3
	9	8	4	3		1		7	11		
		3	10			2		4	12		
5						10		9			
7				1	8					11	5

	7		8	4							
		1		12		6				9	
		2						10	5		4
	2	5	7			9		8			3
3		11					7	2		5	6
	6					12	3	7			
			5	6	9					2	
4	11		2	10					8		7
6			1		8			4	9	11	
5		4	3						7		
	9				3		10		4		
							9	11		1	

	12		3			7	6				
	5	1				12			9	4	3
	8			10			4			12	
			7		2			3			9
9		4		5	10		3		8		
8	11						9	4			
			4	2						11	10
		2		3		1	12		7		8
5			8			10		1			
	9			4			1			8	
12	4	11			5				1	3	
				7	9			2		5	

1	9			2	6				11		4
	10			8		11				1	9
5			12				4				
			6			10		4	5		
		11			7					9	12
	12		4		2	9	6				7
2				4	11	7		6		8	
11	8					2			4		
		9	7		10			5			
				12				11			10
10	3				8		11			4	
12		6				5	10			7	2

				2		7	4	12	10	8	
	10		7	3		8	6	1			
			6							2	4
						9	3		5		
5		12		11			8	3			
						2			4		1
7		9			11						
			4	6			10		1		9
		11		12	8						
2	4							10			
			10	8	2		11	4		1	
	12	7	3	10	9		5				

		7	10	4			12	5	9		
			4		3	9		2			
	6	9		8			5		3	1	
			2	9			6	8			
	12				10	8				4	
8		5			11	1			2		10
12		4			1	2			5		6
	1				8	12				7	
			8	5			4	1			
	5	8		7			1		6	2	
			1		5	3		11			
		3	6	11			8	12	1		

					3	8					10
10	3		4			5	1		6	7	
	1		8	11				9			
	9							4			2
12				10	2		3		1		
		4	3				11	5			7
9			1	4				11	10		
		6		2		3	9				1
8			12							2	
			11				6	12		8	
	7	9		8	10			6		5	4
3					4	2					

3	8		10	7					2		11
			2		10			7			3
12		9			5			4	6		
	3	1					4			6	8
			8			3					9
				9	8	5			3	10	
	2	3			1	10	5				
8					4			6			
1	11			2					7	12	
		12	1			11			10		6
5			4			1		8			
9		8					2	5		1	12

5						10				8	
		2		12					5	7	
	9		8			1					
			3	5	12		8	7		11	
1	8				2		7	12	6	10	
9		6						5	8		
		9	11						12		10
	7	8	4	1		12				9	11
	10		2	11		9	3	1			
				3				9		12	
	11	12					4		7		
	2			10							4

	2				12		3		9		
		10		8				7	12		3
5	12			6		7	9			2	
	7			2	9						
10		2						4	11	3	
		6			8	3		12			9
9			1		7	8			4		
	8	11	10						3		5
						6	12			8	
	10			4	3		1			11	2
3		12	2				8		7		
		1		11		9				5	

						12	10			4	5
7							5	11			
	5	11				1			7		6
	1			10	8	6		7		2	
	11				2	5			3		
	2	7	4			9			11		
		8			11			3	10	12	
		1			12	4				5	
	7		5		10	3	9			11	
10		9			4				6	7	
			11	8							12
1	3			6	9						

10		12							7		1
		6		7	12	2	1		10		
7					9	10					8
	8									3	
	10	4	3					1	8	6	
11			5	2			8	7			4
12			4	9			3	2			6
	2	8	6					4	3	9	
	11									8	
4					3	1					12
		7		12	11	9	4		1		
3		10							4		2

		2	6					7			
7	1	3					8				11
						12			5		
2	6			5				1		4	10
	11				12		1				2
			1			2	7	3	12	8	6
11	12	8	2	10	6			4			
1				12		8				2	
6	10		9				5			11	1
		9		7							
4				11					7	9	3
			3					11	6		

	12	10	4			1		8		9	6
	9		7		3						
		6		8		2		12			10
				1	6				11		2
	10	8	1				11	7			9
		4								10	
	6								1		
9			5	2				10	6	8	
12		3				9	10				
4			10		12		9		8		
					11			2		5	
7	11		12		2			6	10	3	

		12	9							1	
1		8		12	6		7				
			6				9	11		8	4
		5	12	7			11	8	6		2
	11	4	10		8			9		7	
							5			3	
	1			6							
	10		8			5		3	2	6	
7		6	5	11			8	1	9		
5	9		2	1				7			
				5		11	2		4		6
	7							5	3		

4	11	6				7		1			9
			7	4				6			8
		1				5	10		11		12
10	4				7					12	
		12				2				1	
6		2		8	3	1		10			
			4		8	12	9		2		10
	9				1				12		
	8					10				4	7
8		3		12	10				6		
12			2				7	11			
7			11		4				5	10	2

		12			2		4	10	9		
				3		1			12		8
1	10					5			2		
	2	10	1	8	5	7	12				
		6	12						5	9	
8		4			11	2					
					1	11			4		12
	8	5						9	6		
				6	8	9	2	5	11	10	
		8			4					6	9
5		11			7		1				
		2	10	12		3			1		

9			12	6		7				3	5
1		7	10	5				12			
							11	6		7	
	12	2			10		7			4	1
		9	7	11			2			10	6
8								5			
			1								8
6	11			7			8	9	2		
2	9			12		4			5	6	
	7		9	4							
			6				12	4	8		2
12	5				11		6	10			3

9		2			6			10	1		
			11	7	9						
			3							4	11
				3				7			
1			2	9	7	10	4			11	
			4	5	2			8		12	10
12	10		8			9	5	2			
	11			10	12	2	6	4			7
			5				3				
4	5							12			
						4	11	1			
		11	9			12			4		3

204

		9		1						7	
8		10	6								
		2			3	4			6	10	5
			11	10	6	7		2		3	
				9		12	2	10			4
		4	10	8				6	7		
		6	4				8	1	12		
3			8	7	9		5				
	11		9		4	6	3	5			
7	10	8			2	5			1		
								7	2		8
	1						12		11		

						11		1	5	8	
2				7				3	9		
3	10	8				9			4		
5	4			2	7		11				
			8	9		6	10	4		1	
6		10		4				9			
			5				9		2		4
	11		10	5	8		4	12			
				12		7	3			9	10
		7			11				10	5	12
		2	11				12				3
	6	5	12		1						

3	6							11		10	8
4				6		8	11				1
			1	12	7		5	2			
6		9				4			11		
	11	8			6				5	3	
	12		5				3		4		
		4		3				5		1	
	8	7				12			3	11	
		3			9				10		12
			8	5		6	10	3			
9				8	12		4				6
2	10		11							8	5

10				11			9				
12	4	5		6		10		11			
	3				8	12		5	2		6
11		4	9	2					1		
	1		2						11	12	
6				1		3				2	
	11				6		2				12
	12	2						1		11	
		9					8	4	7		2
4		6	1		3	8				9	
			10		1		6		12	8	7
				9			10				11

					10						3
			7	2		12				9	6
	9	2		5	11			10		1	12
	12			8		2			9		
2						9	5	8	10	12	
		3		11			7				
				7			11		6		
	4	12	2	1	9						11
		6			5		12			3	
11	8		3			6	2		1	10	
6	10				4		8	7			
12						5					

		1	8	11	10					2	12
		4	9					7			8
10	7	2		8		12				1	
		10			4	8	9			3	
	9	5	1	12	6						
						1					5
7					11						
						5	1	10	7	9	
	1			10	7	2			6		
	11				8		2		12	7	1
1			3					11	4		
4	12					3	11	9	2		

		6		8			11		4		
1	7									2	12
		3	12					7	11		
5		10		2	8	1	7		6		9
			3	12			6	11			
		12	6		10	11		4	7		
		1	4		5	7		10	9		
			5	1			12	8			
3		7		4	6	9	2		12		11
		5	9					2	10		
10	11									12	8
		2		11			10		1		

6					5		2		8	9	
4		8	11			7	9	5			
		12						6	4		11
							12		11	2	
7				3	10				12		9
11		5					8				3
3				4					2		10
9		10				2	6				12
	7	6		8							
10		7	4						1		
			5	12	4			11	3		8
	11	9		1		10					7

212

	6	2		10				12			
	4		9			7		6		10	11
		3	10				5		12		1
	8				6	9			7	11	
5		11				4					3
	9		6	2				10			
			7				6	11		4	
12					8				6		9
	2	9			12	5				7	
11		1		12				9	10		
3	10		8		7			4		12	
				4			11		8	5	

4	1	12									9
	8				4		12	6		7	
		11			2	5		12			
		3	7								12
	5		12		1		9				2
	2	8	6	5		11	4			9	
	3			1	10		6	11	12	4	
12				7		2		5		8	
9								1	6		
			8		6	1			11		
	12		2	11		8				3	
5									7	1	6

			6		3	5				8	
1			7	4			2				5
	10						8				11
	6		3	2							
	9	5				8	11	2	3		4
	8				10	3			6		
		1			11	12				7	
10		4	11	3	8				12	6	
							10	11		5	
4				7						9	
6				10			1	4			3
	7				4	9		12			

1	2					11	4				8
	4					3			7	9	11
	9		3	8	6	2		10			
		2	6					8	10		
10				1			3		2		
3	8	1							6		
		3							1	4	9
		11		4			12				3
		4	2					6	12		
			1		11	7	8	3		10	
9	6	8			5					7	
7				12	4					8	2

9	3								12		
6	11					12	4				
		1	8		10		7	3		5	
						9	8	10			
	7	8		1		2					11
10			2		5	11		7	6		
		7	1		3	8		5			12
8					7		6		1	2	
			10	11	1						
	2		9	12		10		11	5		
				6	8					3	1
		6								9	7

	1			5			9			2	
12	9				11	1				4	5
8			11					9			7
9	7	8			6	11			12	1	3
4			3		8	10		2			6
			12			4					
			4			12					
11			4		3	6		7			1
6	8	7			2	9			4	3	10
3			2				10				12
5	10				1	12				6	4
	4			6			8			9	

8			6	12		1				2	
		11				7	9	12			
			3				10		6	7	
			11		7					5	
7	2	4			11		8		10	3	9
								2	7	4	
	4	8	10								
6	12	1		11		10			3	8	5
	7				5			10			
	6	2		8				3			
			12	9	2				4		
	3				1		6	5			7

	2		3	5				4	8		
			10		12	2	1		7		9
11	1										
4				7	5					2	6
	8				12						4
	5		9	11	2	3		12		7	
	10		5		4	7	12	6		3	
12				10						5	
1	4			3	9						12
										4	1
2		4		1	9	8		5			
		11	1				7	8		10	

	6	1		7				4		3	12
5				8							9
4		3			9	1	6	5	11	8	
		12	1								
10			11		5			6			
2		8		1	12	11					
				3	10	7			12		1
			10			12		8			7
								10	5		
	2	10	8	5	1	3			7		11
11							12				4
3	7		4				10		8	1	

	8		5			6		11			7
		6			4		5		10		
			10			8				5	3
	11			9	2					7	4
	9	3						5			10
		5		6		7			2	12	
	4	10			8		6		5		
12			7						8	4	
5	2					11	4			10	
4	6				11			2			
		7		4		2			1		
9			11		1			7		3	

12							5	11	9		
	9	8	2		3	10					
		10	5			4				1	
	4				6						11
8			11	9	5				1	6	
2	7		6		1		10				
				7		5		10		8	2
	10	6				1	12	5			7
9						6				3	
	3				2			1	10		
					12	3		6	2	4	
		5	1	6							9

11	1			10	8	4		3			
9	6					1					10
	8			5			3	1			2
								12	2	9	
	5					7		8	10		
		9				12	5	4		3	
	3		2	1	4				8		
		5	8		9					6	
	11	4	9								
12			10	7			1			4	
5					11					7	9
			4		12	6	10			2	11

					2	10	11	4			
	12	10	3	7	9					1	
9			2				6		8	12	
11	7			10				6			
		12	8	11					1		7
2						4	12				
			10	5							9
3		2				12	8	10			
			1			9			6	4	
	2	4	9				7				11
	5				6	7	10	2	9		
			12	2	11	3					

5	12	1						11		8	
				5					10		9
	11			1		9					6
			3		9			7		5	
	6		2			7	5				
4	5		1	8		12	11		2		
		9		4	10		3	8		12	7
				9	2			10		3	
	8		5			6		2			
1					12		10			2	
3		8					2				
	4		10						3	6	12

	8				1					9	10
3				12					5		
2	5		7					1		6	
1	3	6		11	10			7			
10			2		3		12			1	
7				5				9	12		
		7	5				3				4
	2			1		12		11			8
			1			2	10		6	3	9
	11		8					12		4	7
		12					11				2
5	6					4				11	

2			8	5	10	9				3	6
4		9				6			11		
	1				11		2			5	
					8		9				12
		12	2	11			10				5
9	5							1	6		3
1		4	6							9	7
12				4			8	6	5		
10				7		2					
	12			9		3				7	
		2			1				12		11
5	9				12	10	11	4			8

			9	1			4	12			
5	7				6	2				8	3
		2			8	5			1		
		3	10					4	11		
9		7		12			11		3		8
4	11									1	9
6	4									3	10
12		1		8			10		2		11
		9	3						5	7	
		10			3	7			6		
8	1				4	12				9	7
			6	5			8	1			

				3					6	1	
		7	8			10	5	11			
	4	3			9	8	2			10	7
	10	1							11		
	11		12		5		9				10
		4	9	11		1				3	
	7				8		4	1	2		
11				5		12		4		6	
		6							5	7	
10	12			2	3	4			8	5	
			4	8	7			2	3		
	3	2					6				

	6	11		7			5		10	1	
		10	12		8	4		3	6		
9	4				3	6				12	11
			11	9	1	3	12	4			
	5	8							2	3	
				8			2				
				4			8				
	8	3							11	5	
			2	1	5	10	3	6			
10	7				9	2				6	12
		2	8		7	1		10	9		
		3	1	12			4		5	11	

		3	9	5				6			
		5		7	1				3		
	12		10			3				5	7
10			4	11				7	6		9
				10	5		1	8		2	12
		7					2			3	
	11			8					1		
8	2		7	4		1	3				
3		4	6				10	9			11
1	3				9			5		7	
		6				4	5		9		
			5				11	10	12		

		7	1							10	
		2	6		11						
		11			5	12					8
12		2	11							8	10
		11		4				12		5	3
1		3		10		5		6		4	
	7		1	8		2		9			5
6	5		9			4		2			
3	2					6			11		7
2				7	1				10		
					2		4	3			
	8						9		12		

233

8			1		11	7		12			4
		3			12	6			10		
6	10		11					9		8	1
	3		10					11		1	
				4	9	1	5				
9			5	11			10	4			7
3			7	12			8	5			2
				3	6	9	2				
	2		8					6		12	
1	9		3					8		5	6
		7			8	5			9		
2			12		1	4		7			11

234

10				12	9		3	6			
	2	4		10	5						3
12		6	11	8			2		1		
	9							7		3	
8	11								5		
	1	5	7	3			12		9		
		9		1			8	12	3	4	
		12								10	1
	6		4							2	
		2		11			7	3	8		9
11						8	9		10	1	
			5	2		3	1				7

							5				
		4	10	3		6	11		8		
	2		3			10				6	
				12	10	4			11	8	
5	1				8	11		6		10	
	4	10	8	1			6	12			
			11	9			10	4	5	1	
	12		9		5	8				7	10
	8	1			7	3	2				
	5				4			7		12	
		7		5	3		9	1	4		
				10							

			4		5	3					
	7			2	9			3	11	5	
	3			1		8	6	4			
	11	1				4	5				7
		6	7						9	4	
9		10	2							11	6
2	10							11	3		4
	6	9						5	10		
5				3	2				12	9	
			5	8	12		7			3	
	12	7	9			5	2			8	
					10	11		2			

4					5		8		10	12	
	2			4	11			9			
		1	7					8			
6			4	11		8				10	
	3					10			9		
1	12	8				9		2	11		
		10	11		12				2	3	8
		5			2					7	
	1				7		11	4			6
			9					11	8		
			2			1	12			6	
	5	4		6		11					3

12	11		8	1		2	6				
		6	10					4			7
						9	8				11
	3		9	5			11	7	8		
	12	8			7			11			1
		11			3				9		
		10				5			6		
8			3			7			12	1	
		2	7	10			1	3		9	
10				8	12						
1			4					6	7		
				4	9		7	1		10	12

239

11			1					12			
	8	9			5	11				1	
2	12			4	9			6	5		
	7					5	6				
12			3		11		7	2	10		
								9	1	12	
	3	6	2								
		11	5	6		12		3			1
				5	2					9	
		2	12			7	10			4	3
	9				8	1				6	11
			4					1			9

240

				5				6	3		1
				11		12			10	7	
10					4		6	11		8	
5					9					3	8
9		3	10		7					12	
	11				6	1		7		4	
	6		9		12	5				10	
	12					4		1	2		11
8	4				10						9
	9		1	3		2					7
	3	4			5		7				
7		8	6				12				

241

	12		7		9			8	2		
	9			10	6					5	3
4		5							1		
2			12	1				9			11
				5	12	6	11	1		4	
				2			10			3	7
12	4			11			9				
	2		6	7	4	3	12				
10			1				2	4			9
		4							5		12
3	10					11	8			2	
		6	8			4		3		10	

10							4	9			6
		9	11		7		2	1			
		8		10		3			11	5	
8	10					7	12			9	
4	1		7		11				10		
		2	9				6			4	
	6			8				11	4		
		10				4		3		1	12
	3			2	1					8	7
	11	6			4		3		1		
			5	7		6		8	2		
12			3	1							10

		12	5	7		3					
9					1					5	2
	8		11			10	12		3	1	
	10	7	8	1			11	2			
4		5					3				
				9		4		11		10	
	4		7		12		1				
			3						12		1
			12	11			5	8	10	9	
	7	6		12	3			1		11	
12	5					1					4
				5		10	7	9			

	10	6				7	3				
						9	11	6			5
		1	2				10		11		8
	4			10	9		1		5		
6	3	9	10			2		8			
12	11			8				10			
			12				8			4	6
			3		6			11	2	8	7
		4		11		5	2			1	
9		12		4				7	3		
1			11	9	2						
				1	12				8	9	

8		11							1		6
7			9					5			3
				3			11				
	2	5		8			10		6	1	
		8			4	7			9		
	6	7		5	9	1	12		11	2	
	11	6		10	8	12	4		3	9	
		1			5	11			12		
	4	2		6			3		8	5	
				1			8				
4			5					6			12
11		9							5		2

8		1			3						10
		6	11				12	5	4	8	
	10				4			6			2
		9					5		12	2	
	5		12	1	7			10			
11					2		4	7	8		
		2	5	10		7					11
			4			11	1	2		9	
	9	11		12					5		
12			10			8				5	
	2	8	3	7				1	6		
1						2			7		4

			7			8	9		11		
	2				1	5	4			8	
8					12	2		7			
		2	8	12				4			5
1	5							11			
3	6	7			9	11			1	10	
	10	1			5	9			2	6	4
			5							1	7
7			9				1	3	10		
			10		2	12					9
	12			5	4	3				2	
		5		9	11			8			

			7	9	3						12
11		2					12	7	5		
4											3
			9	5	7	1	4	6	11		
	11	8				2					9
	7					8	6			3	5
6	8			3	5					1	
7					1				10	12	
		5	1	4	12	7	11	3			
2											8
		10	8	2					4		6
3						4	7	12			

1		3	2				6		4		
		4			11	10	9			2	
		12		2							1
			3		4	8		1		7	
						11		6	9		3
6	5	1				3	7	2			
			4	2	3				6	10	9
10		12	7		9						
	6		9		8	4		12			
12						2		3			
	4			7	12	9			10		
		10		3				4	12		2

Super
Sudoku

10	2	8	6	3	4	9	5	11	1	12	7
1	7	11	12	2	10	6	8	4	5	3	9
9	3	5	4	12	1	7	11	10	6	8	2
11	12	2	1	10	9	8	7	5	4	6	3
5	10	6	3	11	12	2	4	9	8	7	1
4	8	7	9	1	3	5	6	2	10	11	12
8	11	10	5	4	2	12	1	3	7	9	6
3	6	1	2	8	7	10	9	12	11	5	4
12	4	9	7	6	5	11	3	1	2	10	8
7	1	3	8	9	11	4	10	6	12	2	5
6	9	12	10	5	8	1	2	7	3	4	11
2	5	4	11	7	6	3	12	8	9	1	10

9	3	2	8	11	4	6	10	1	12	5	7
10	12	11	7	2	3	1	5	6	9	4	8
5	6	4	1	7	12	8	9	10	11	2	3
7	9	10	3	5	2	4	11	12	6	8	1
4	11	5	2	8	1	12	6	9	7	3	10
6	8	1	12	10	9	3	7	4	2	11	5
3	10	12	11	4	8	7	2	5	1	6	9
2	7	9	4	6	5	11	1	8	3	10	12
1	5	8	6	12	10	9	3	11	4	7	2
12	1	7	5	3	11	10	4	2	8	9	6
11	2	6	9	1	7	5	8	3	10	12	4
8	4	3	10	9	6	2	12	7	5	1	11

解　答

3

2	9	3	11	4	5	8	7	10	12	1	6
10	5	7	1	6	2	11	12	4	3	9	8
8	4	12	6	3	1	9	10	5	2	7	11
7	1	4	3	12	6	10	5	9	8	11	2
6	11	5	9	2	3	7	8	12	4	10	1
12	2	10	8	11	4	1	9	6	5	3	7
4	3	9	12	1	8	6	2	11	7	5	10
5	8	6	7	10	9	12	11	3	1	2	4
1	10	11	2	5	7	4	3	8	9	6	12
9	7	2	4	8	10	3	6	1	11	12	5
11	6	8	5	9	12	2	1	7	10	4	3
3	12	1	10	7	11	5	4	2	6	8	9

4

4	2	11	1	3	5	9	10	7	8	6	12
5	9	3	10	6	8	12	7	2	1	4	11
6	7	12	8	2	1	4	11	10	3	9	5
7	5	2	12	11	10	6	8	1	9	3	4
8	10	1	9	5	2	3	4	6	11	12	7
3	11	6	4	1	12	7	9	5	2	10	8
10	8	9	3	7	6	5	1	4	12	11	2
11	1	5	2	8	4	10	12	3	6	7	9
12	6	4	7	9	3	11	2	8	5	1	10
2	3	10	11	12	7	8	6	9	4	5	1
1	12	7	5	4	9	2	3	11	10	8	6
9	4	8	6	10	11	1	5	12	7	2	3

解　答

5

12	3	1	11	5	8	4	9	2	6	10	7
6	2	8	9	3	7	1	10	4	12	11	5
4	7	5	10	11	12	2	6	1	9	3	8
2	9	12	5	4	3	11	7	10	1	8	6
1	4	3	8	10	2	6	5	9	7	12	11
11	10	7	6	12	1	9	8	3	5	4	2
9	8	4	1	7	6	12	2	11	10	5	3
3	5	10	12	1	4	8	11	7	2	6	9
7	11	6	2	9	5	10	3	8	4	1	12
10	6	9	4	2	11	3	12	5	8	7	1
8	1	11	7	6	9	5	4	12	3	2	10
5	12	2	3	8	10	7	1	6	11	9	4

6

2	4	8	11	9	7	10	5	3	1	12	6
7	10	6	9	11	3	1	12	5	8	4	2
3	12	5	1	2	6	4	8	10	11	9	7
8	6	3	7	1	9	11	10	4	5	2	12
11	5	4	10	12	2	3	7	9	6	8	1
1	2	9	12	4	8	5	6	7	10	3	11
4	1	2	5	8	11	9	3	12	7	6	10
10	3	12	8	7	5	6	1	2	9	11	4
9	11	7	6	10	4	12	2	8	3	1	5
12	8	11	2	5	1	7	9	6	4	10	3
5	9	1	3	6	10	2	4	11	12	7	8
6	7	10	4	3	12	8	11	1	2	5	9

解　答

7

11	7	10	4	9	6	12	2	8	5	1	3
2	6	3	8	11	1	10	5	7	12	4	9
1	12	5	9	7	8	3	4	11	10	2	6
5	4	8	11	1	12	2	9	3	7	6	10
3	10	12	2	5	4	7	6	1	11	9	8
9	1	6	7	10	3	11	8	5	2	12	4
8	3	1	6	2	7	4	11	12	9	10	5
4	9	11	5	3	10	6	12	2	8	7	1
10	2	7	12	8	5	9	1	6	4	3	11
7	5	9	3	6	2	8	10	4	1	11	12
12	8	2	10	4	11	1	3	9	6	5	7
6	11	4	1	12	9	5	7	10	3	8	2

8

3	10	2	9	1	4	5	6	12	8	11	7
6	8	7	12	3	10	9	11	4	5	1	2
4	1	5	11	2	8	7	12	3	10	6	9
11	5	6	1	8	12	2	3	10	9	7	4
2	7	4	10	9	6	1	5	8	3	12	11
8	12	9	3	10	7	11	4	5	1	2	6
10	6	3	4	5	2	8	7	11	12	9	1
1	2	8	5	12	11	6	9	7	4	3	10
9	11	12	7	4	1	3	10	6	2	8	5
7	9	10	8	6	3	4	1	2	11	5	12
12	3	1	6	11	5	10	2	9	7	4	8
5	4	11	2	7	9	12	8	1	6	10	3

解　答

10	5	1	4	3	9	6	8	11	7	12	2
9	6	3	11	2	12	7	4	1	8	10	5
8	7	12	2	1	10	11	5	4	9	3	6
5	9	8	3	10	2	4	1	7	6	11	12
1	12	2	10	6	11	5	7	3	4	9	8
11	4	7	6	8	3	9	12	2	1	5	10
3	1	10	5	9	7	12	11	8	2	6	4
7	2	9	12	4	6	8	3	5	10	1	11
6	11	4	8	5	1	2	10	9	12	7	3
4	10	5	1	7	8	3	6	12	11	2	9
2	8	11	7	12	5	10	9	6	3	4	1
12	3	6	9	11	4	1	2	10	5	8	7

12	1	4	6	3	2	9	8	5	11	10	7
5	2	10	9	6	4	11	7	3	8	12	1
7	8	3	11	5	1	12	10	9	4	2	6
2	5	11	12	10	9	4	1	6	7	8	3
8	9	6	4	12	11	7	3	10	2	1	5
3	7	1	10	2	6	8	5	4	12	9	11
1	11	7	8	9	5	6	12	2	10	3	4
10	3	12	5	1	8	2	4	7	6	11	9
6	4	9	2	7	10	3	11	8	1	5	12
9	6	8	1	4	12	5	2	11	3	7	10
11	12	5	7	8	3	10	6	1	9	4	2
4	10	2	3	11	7	1	9	12	5	6	8

解 答

11

3	1	5	2	7	4	8	9	6	11	10	12
12	10	11	6	1	3	5	2	8	9	4	7
4	7	8	9	11	6	12	10	1	2	5	3
11	6	7	12	5	1	2	3	10	8	9	4
9	4	2	10	8	7	11	12	5	6	3	1
5	3	1	8	6	10	9	4	11	7	12	2
6	8	10	1	12	2	3	7	9	4	11	5
7	12	9	3	4	11	6	5	2	1	8	10
2	11	4	5	10	9	1	8	12	3	7	6
8	5	3	11	2	12	4	1	7	10	6	9
1	9	6	7	3	5	10	11	4	12	2	8
10	2	12	4	9	8	7	6	3	5	1	11

12

1	9	6	4	11	3	5	2	12	8	7	10
12	7	3	2	10	4	8	1	9	11	5	6
10	5	8	11	7	6	12	9	2	4	1	3
2	1	9	12	4	8	7	3	5	10	6	11
6	10	5	3	2	1	11	12	7	9	4	8
4	11	7	8	9	5	10	6	3	2	12	1
7	3	4	10	6	2	1	8	11	12	9	5
8	2	11	6	5	12	9	7	1	3	10	4
5	12	1	9	3	11	4	10	8	6	2	7
11	6	12	5	8	7	2	4	10	1	3	9
9	4	2	7	1	10	3	11	6	5	8	12
3	8	10	1	12	9	6	5	4	7	11	2

解　答

13

8	5	3	1	9	6	12	2	4	10	7	11
12	7	2	6	1	4	10	11	5	8	9	3
4	9	10	11	3	5	7	8	1	2	12	6
5	4	6	3	11	7	8	9	10	12	1	2
10	11	8	9	2	1	5	12	3	7	6	4
2	1	7	12	6	3	4	10	11	9	8	5
3	6	1	10	8	9	11	5	7	4	2	12
11	12	9	8	7	2	1	4	6	3	5	10
7	2	4	5	10	12	6	3	9	1	11	8
9	10	12	4	5	11	2	1	8	6	3	7
6	3	5	2	4	8	9	7	12	11	10	1
1	8	11	7	12	10	3	6	2	5	4	9

14

10	2	6	4	11	5	7	1	12	8	9	3
5	7	8	1	4	9	3	12	2	11	6	10
12	9	11	3	8	2	10	6	1	5	4	7
3	10	4	5	1	11	12	9	8	6	7	2
11	8	2	6	10	4	5	7	9	3	12	1
1	12	9	7	6	8	2	3	11	4	10	5
7	4	1	12	2	3	9	5	6	10	8	11
8	6	3	2	7	10	4	11	5	12	1	9
9	5	10	11	12	6	1	8	3	7	2	4
6	11	5	10	9	1	8	4	7	2	3	12
4	3	7	9	5	12	6	2	10	1	11	8
2	1	12	8	3	7	11	10	4	9	5	6

解　答

15

3	11	5	8	12	6	9	7	4	10	1	2
9	4	1	7	5	10	2	3	8	11	12	6
2	10	6	12	11	8	4	1	5	7	3	9
8	5	7	2	4	11	1	6	12	9	10	3
6	9	11	10	2	12	3	5	1	4	8	7
4	12	3	1	7	9	10	8	6	2	11	5
5	6	12	11	1	7	8	2	9	3	4	10
1	3	2	4	10	5	11	9	7	12	6	8
10	7	8	9	6	3	12	4	11	5	2	1
12	2	4	6	9	1	7	10	3	8	5	11
11	1	9	3	8	2	5	12	10	6	7	4
7	8	10	5	3	4	6	11	2	1	9	12

16

9	12	3	4	8	5	1	11	2	7	6	10
7	6	8	10	3	12	9	2	4	5	1	11
5	11	2	1	6	4	7	10	12	8	3	9
11	1	4	5	2	6	10	9	8	3	7	12
12	8	6	2	11	3	4	7	1	10	9	5
3	9	10	7	12	8	5	1	11	4	2	6
6	7	5	8	10	2	11	4	9	1	12	3
4	3	1	12	7	9	6	8	5	11	10	2
10	2	9	11	5	1	3	12	7	6	4	8
8	4	11	3	9	7	2	6	10	12	5	1
2	10	7	6	1	11	12	5	3	9	8	4
1	5	12	9	4	10	8	3	6	2	11	7

解　答

10	1	3	9	4	5	6	12	7	2	8	11
4	2	5	11	10	1	8	7	3	12	6	9
7	12	8	6	11	9	3	2	4	10	1	5
11	9	6	12	7	4	2	10	1	8	5	3
1	7	10	4	12	3	5	8	2	9	11	6
5	3	2	8	9	6	1	11	10	4	7	12
12	11	9	1	2	8	4	6	5	3	10	7
2	8	4	10	3	7	11	5	12	6	9	1
6	5	7	3	1	10	12	9	8	11	4	2
3	6	12	5	8	11	7	4	9	1	2	10
9	4	1	7	6	2	10	3	11	5	12	8
8	10	11	2	5	12	9	1	6	7	3	4

10	9	4	5	12	2	3	1	8	7	6	11
11	6	8	7	4	9	10	5	3	2	12	1
12	3	2	1	6	11	8	7	10	9	4	5
8	7	6	4	9	12	2	3	11	1	5	10
9	5	12	10	1	4	11	6	7	3	8	2
2	11	1	3	8	5	7	10	6	4	9	12
1	8	9	2	3	6	12	4	5	11	10	7
3	10	7	11	2	8	5	9	12	6	1	4
4	12	5	6	7	10	1	11	9	8	2	3
5	2	11	9	10	7	4	8	1	12	3	6
6	1	10	12	11	3	9	2	4	5	7	8
7	4	3	8	5	1	6	12	2	10	11	9

解　答

19

7	2	1	4	10	3	11	8	12	6	5	9
11	9	8	5	2	4	6	12	3	10	1	7
3	12	10	6	1	5	7	9	11	8	2	4
6	10	9	11	5	7	4	1	8	2	12	3
12	3	2	8	9	6	10	11	7	5	4	1
4	7	5	1	3	8	12	2	9	11	10	6
9	8	3	7	4	10	2	6	5	1	11	12
5	1	6	2	11	12	8	3	4	7	9	10
10	11	4	12	7	1	9	5	6	3	8	2
1	4	11	3	6	9	5	10	2	12	7	8
2	6	12	9	8	11	1	7	10	4	3	5
8	5	7	10	12	2	3	4	1	9	6	11

20

7	5	8	1	10	11	9	3	4	2	12	6
3	12	4	9	7	1	6	2	8	5	11	10
2	10	11	6	5	8	4	12	7	9	3	1
1	9	6	10	8	5	3	4	2	11	7	12
8	4	12	2	9	10	7	11	1	6	5	3
11	3	5	7	6	12	2	1	9	8	10	4
4	8	9	11	2	3	12	7	10	1	6	5
12	2	10	5	1	6	11	8	3	7	4	9
6	1	7	3	4	9	5	10	11	12	2	8
5	6	3	8	11	7	10	9	12	4	1	2
10	7	1	4	12	2	8	6	5	3	9	11
9	11	2	12	3	4	1	5	6	10	8	7

解　答

21

8	3	4	1	7	5	6	12	9	11	2	10
2	12	5	7	8	10	9	11	4	6	3	1
9	6	10	11	1	2	3	4	8	12	5	7
4	7	8	9	3	6	1	10	12	2	11	5
11	5	3	12	2	7	8	9	10	1	6	4
1	2	6	10	12	11	4	5	3	7	9	8
7	8	12	2	10	3	5	6	11	4	1	9
5	9	11	3	4	1	12	8	6	10	7	2
6	10	1	4	11	9	2	7	5	8	12	3
3	11	9	8	6	4	7	2	1	5	10	12
12	1	7	6	5	8	10	3	2	9	4	11
10	4	2	5	9	12	11	1	7	3	8	6

22

9	5	6	4	10	11	8	3	12	1	2	7
1	10	8	7	2	9	12	4	3	6	5	11
2	12	3	11	7	5	6	1	8	10	4	9
8	11	5	6	1	10	7	12	2	3	9	4
10	1	7	12	4	2	3	9	11	8	6	5
3	2	4	9	5	6	11	8	7	12	10	1
11	4	9	1	3	7	5	10	6	2	8	12
7	3	2	5	8	12	1	6	4	9	11	10
12	6	10	8	9	4	2	11	1	5	7	3
4	8	12	10	11	1	9	2	5	7	3	6
6	7	11	2	12	3	10	5	9	4	1	8
5	9	1	3	6	8	4	7	10	11	12	2

解　答

23

9	4	11	2	5	1	8	10	7	3	6	12
8	7	10	6	2	12	3	11	4	9	1	5
5	12	3	1	6	7	9	4	11	10	8	2
12	1	7	11	3	2	4	8	5	6	9	10
10	9	8	5	11	6	12	1	3	7	2	4
3	6	2	4	10	5	7	9	8	1	12	11
7	10	5	8	12	3	6	2	1	4	11	9
11	2	4	12	9	10	1	7	6	5	3	8
1	3	6	9	4	8	11	5	12	2	10	7
6	8	1	10	7	9	5	12	2	11	4	3
2	11	12	7	1	4	10	3	9	8	5	6
4	5	9	3	8	11	2	6	10	12	7	1

24

4	7	2	3	10	1	6	5	8	12	9	11
5	10	9	11	7	3	12	8	2	4	6	1
1	12	6	8	4	2	11	9	3	5	10	7
7	4	12	2	11	9	8	6	10	1	3	5
11	1	5	10	12	7	3	4	9	6	2	8
9	8	3	6	2	10	5	1	7	11	4	12
12	11	10	7	1	8	2	3	4	9	5	6
8	3	4	9	5	6	10	12	1	7	11	2
6	2	1	5	9	11	4	7	12	3	8	10
10	5	7	12	6	4	9	2	11	8	1	3
3	9	11	1	8	5	7	10	6	2	12	4
2	6	8	4	3	12	1	11	5	10	7	9

解　答

7	12	11	5	4	10	6	8	2	3	1	9
6	3	10	1	12	11	9	2	7	4	5	8
8	9	4	2	7	5	3	1	12	10	6	11
2	6	7	8	9	4	11	3	5	12	10	1
5	1	12	9	10	7	8	6	11	2	3	4
4	11	3	10	1	12	2	5	6	8	9	7
9	7	5	6	2	1	12	10	4	11	8	3
3	10	2	11	8	6	5	4	1	9	7	12
1	4	8	12	3	9	7	11	10	6	2	5
10	2	9	4	11	3	1	7	8	5	12	6
12	8	6	7	5	2	4	9	3	1	11	10
11	5	1	3	6	8	10	12	9	7	4	2

10	1	6	5	12	11	2	7	4	8	3	9
3	12	7	11	1	4	9	8	6	2	5	10
9	2	4	8	3	10	5	6	11	1	12	7
1	8	5	4	6	7	12	2	10	9	11	3
11	3	2	7	4	9	8	10	5	6	1	12
6	10	12	9	11	3	1	5	7	4	2	8
8	5	9	3	2	6	4	1	12	7	10	11
7	4	11	2	5	12	10	9	1	3	8	6
12	6	10	1	7	8	3	11	9	5	4	2
4	11	3	6	8	1	7	12	2	10	9	5
2	9	1	12	10	5	6	3	8	11	7	4
5	7	8	10	9	2	11	4	3	12	6	1

解　答

27

4	3	2	1	5	9	6	7	8	11	12	10
10	8	11	12	3	2	4	1	7	5	9	6
9	7	6	5	11	10	8	12	2	1	4	3
12	10	3	6	4	5	7	11	9	8	1	2
11	1	9	7	6	3	2	8	10	4	5	12
8	4	5	2	9	1	12	10	6	7	3	11
2	5	10	9	1	8	11	4	3	12	6	7
7	11	1	4	12	6	3	9	5	2	10	8
6	12	8	3	2	7	10	5	1	9	11	4
5	2	7	11	10	4	1	6	12	3	8	9
3	9	12	10	8	11	5	2	4	6	7	1
1	6	4	8	7	12	9	3	11	10	2	5

28

11	5	2	8	6	1	9	4	12	7	10	3
4	10	9	1	5	12	7	3	11	8	2	6
7	12	3	6	2	8	11	10	1	5	4	9
1	6	5	12	7	2	8	9	3	10	11	4
8	9	4	2	12	3	10	11	6	1	7	5
3	11	10	7	4	5	1	6	9	2	12	8
10	3	6	9	8	11	2	5	4	12	1	7
5	2	7	11	3	4	12	1	8	9	6	10
12	1	8	4	9	10	6	7	5	11	3	2
6	8	11	5	10	7	3	12	2	4	9	1
2	7	12	3	1	9	4	8	10	6	5	11
9	4	1	10	11	6	5	2	7	3	8	12

解　答

7	11	3	2	4	9	12	6	5	1	10	8
4	10	8	5	7	2	11	1	6	3	9	12
12	9	6	1	5	8	3	10	4	2	7	11
6	7	10	11	8	1	5	9	2	4	12	3
3	8	5	9	11	4	2	12	10	6	1	7
2	4	1	12	10	3	6	7	11	9	8	5
9	5	12	10	1	6	8	11	3	7	4	2
1	2	11	7	12	10	4	3	8	5	6	9
8	3	4	6	2	7	9	5	12	10	11	1
10	6	9	8	3	12	1	2	7	11	5	4
5	12	7	3	9	11	10	4	1	8	2	6
11	1	2	4	6	5	7	8	9	12	3	10

6	1	5	9	4	7	8	10	12	2	3	11
4	7	3	8	2	11	1	12	5	10	9	6
11	12	2	10	5	9	3	6	7	1	8	4
1	5	11	12	9	8	10	4	3	6	7	2
3	2	10	4	6	1	5	7	9	12	11	8
7	8	9	6	11	2	12	3	1	4	10	5
2	11	8	5	7	6	4	1	10	9	12	3
10	9	1	3	12	5	11	2	4	8	6	7
12	4	6	7	10	3	9	8	2	11	5	1
8	10	7	2	3	4	6	9	11	5	1	12
5	3	12	1	8	10	2	11	6	7	4	9
9	6	4	11	1	12	7	5	8	3	2	10

解　答

31

8	10	2	1	12	4	11	5	3	7	9	6
7	6	3	5	2	1	9	10	8	4	11	12
9	12	4	11	7	8	3	6	10	2	5	1
4	11	6	2	3	9	5	8	1	12	10	7
12	7	9	8	6	11	10	1	4	3	2	5
1	3	5	10	4	12	2	7	9	8	6	11
5	4	12	3	9	10	1	11	7	6	8	2
6	8	10	9	5	7	4	2	12	11	1	3
11	2	1	7	8	3	6	12	5	10	4	9
10	5	8	6	1	2	7	3	11	9	12	4
3	1	11	4	10	6	12	9	2	5	7	8
2	9	7	12	11	5	8	4	6	1	3	10

32

8	10	3	7	4	5	9	12	1	11	6	2
1	2	12	4	8	7	11	6	10	3	9	5
11	6	9	5	10	1	2	3	4	8	12	7
6	4	1	12	7	3	8	9	2	5	10	11
2	9	10	8	12	6	5	11	7	4	3	1
3	5	7	11	1	4	10	2	6	12	8	9
9	3	8	6	2	10	4	7	5	1	11	12
7	11	5	1	9	12	6	8	3	10	2	4
10	12	4	2	3	11	1	5	8	9	7	6
4	7	6	10	11	8	12	1	9	2	5	3
5	8	11	9	6	2	3	4	12	7	1	10
12	1	2	3	5	9	7	10	11	6	4	8

解　答

12	7	2	11	1	9	5	6	8	10	3	4
10	5	8	3	12	7	4	2	6	1	9	11
1	6	4	9	8	3	11	10	5	7	2	12
7	9	3	5	6	12	2	4	11	8	10	1
4	12	10	1	5	8	3	11	9	6	7	2
11	8	6	2	7	10	1	9	12	5	4	3
3	11	7	8	4	1	6	5	10	2	12	9
5	2	12	4	10	11	9	8	7	3	1	6
6	1	9	10	3	2	12	7	4	11	5	8
9	10	11	7	2	4	8	1	3	12	6	5
8	3	1	6	9	5	10	12	2	4	11	7
2	4	5	12	11	6	7	3	1	9	8	10

10	11	1	9	4	7	5	3	2	12	8	6
3	7	12	6	10	2	8	1	5	4	11	9
2	8	5	4	12	6	11	9	10	7	1	3
9	2	4	8	7	5	1	6	11	10	3	12
1	10	6	3	11	8	4	12	9	5	2	7
12	5	7	11	2	3	9	10	1	6	4	8
4	3	8	7	1	9	6	11	12	2	10	5
6	9	2	10	3	4	12	5	8	11	7	1
5	1	11	12	8	10	2	7	6	3	9	4
7	6	3	1	9	12	10	2	4	8	5	11
11	4	10	5	6	1	7	8	3	9	12	2
8	12	9	2	5	11	3	4	7	1	6	10

解　答

35

6	5	2	9	3	11	4	8	12	10	1	7
1	11	10	8	6	7	5	12	4	9	2	3
12	4	3	7	2	9	1	10	8	11	5	6
2	10	12	5	8	1	7	4	6	3	9	11
3	1	4	11	5	12	9	6	2	8	7	10
8	7	9	6	10	2	11	3	5	12	4	1
4	9	7	2	1	6	3	11	10	5	8	12
5	3	1	12	9	8	10	7	11	4	6	2
11	6	8	10	12	4	2	5	1	7	3	9
7	2	11	1	4	10	8	9	3	6	12	5
10	12	5	4	7	3	6	2	9	1	11	8
9	8	6	3	11	5	12	1	7	2	10	4

36

12	10	7	5	8	3	1	9	2	4	6	11
6	4	3	1	11	5	2	12	9	8	7	10
11	9	8	2	10	6	7	4	3	5	12	1
9	6	1	8	12	11	4	10	7	2	3	5
5	11	2	12	7	9	8	3	4	1	10	6
10	7	4	3	2	1	5	6	11	12	8	9
4	3	12	6	9	7	10	1	8	11	5	2
2	5	10	11	3	4	6	8	12	9	1	7
8	1	9	7	5	12	11	2	10	6	4	3
7	2	5	10	1	8	12	11	6	3	9	4
1	8	6	9	4	2	3	7	5	10	11	12
3	12	11	4	6	10	9	5	1	7	2	8

解　答

12	6	4	7	10	5	8	1	2	3	9	11
2	5	3	8	12	9	4	11	7	6	10	1
10	1	9	11	6	2	7	3	12	5	4	8
4	9	10	6	11	12	5	2	1	8	3	7
7	8	2	1	3	6	10	9	11	12	5	4
5	12	11	3	7	8	1	4	9	10	2	6
6	2	7	4	9	10	11	8	3	1	12	5
8	10	12	9	4	1	3	5	6	11	7	2
11	3	1	5	2	7	6	12	4	9	8	10
3	4	6	12	8	11	2	10	5	7	1	9
1	11	8	2	5	3	9	7	10	4	6	12
9	7	5	10	1	4	12	6	8	2	11	3

7	5	8	6	4	12	1	2	9	3	10	11
4	10	9	3	11	5	7	6	8	1	12	2
11	2	1	12	8	10	3	9	6	5	4	7
5	3	2	10	1	6	12	4	11	8	7	9
12	9	7	11	3	2	10	8	4	6	1	5
8	6	4	1	9	11	5	7	3	12	2	10
3	12	11	7	2	4	9	5	1	10	8	6
2	1	10	9	12	8	6	3	7	11	5	4
6	4	5	8	10	7	11	1	2	9	3	12
9	8	6	4	5	3	2	10	12	7	11	1
1	11	3	5	7	9	4	12	10	2	6	8
10	7	12	2	6	1	8	11	5	4	9	3

解　答

39

8	2	7	10	11	3	1	9	12	6	4	5
1	9	12	5	4	6	2	10	7	3	11	8
6	3	11	4	12	5	8	7	2	10	9	1
5	1	10	7	2	9	4	8	6	11	12	3
11	4	8	9	10	12	6	3	5	7	1	2
3	6	2	12	7	11	5	1	8	9	10	4
12	8	5	1	6	2	7	11	9	4	3	10
10	7	4	3	9	1	12	5	11	2	8	6
2	11	9	6	8	10	3	4	1	12	5	7
7	12	3	8	5	4	11	6	10	1	2	9
9	5	1	2	3	7	10	12	4	8	6	11
4	10	6	11	1	8	9	2	3	5	7	12

40

11	8	12	5	7	3	10	2	1	4	9	6
9	2	1	3	5	4	8	6	7	11	12	10
6	4	10	7	11	9	1	12	8	5	3	2
3	5	7	10	2	12	11	4	9	8	6	1
12	1	8	2	9	10	6	5	3	7	4	11
4	6	11	9	8	1	3	7	12	10	2	5
7	10	3	12	1	8	5	9	2	6	11	4
8	11	6	1	12	2	4	10	5	3	7	9
5	9	2	4	6	11	7	3	10	1	8	12
1	7	9	8	4	5	2	11	6	12	10	3
2	3	5	11	10	6	12	8	4	9	1	7
10	12	4	6	3	7	9	1	11	2	5	8

解　答

2	6	3	4	7	10	5	8	9	12	11	1
7	9	8	5	6	1	11	12	10	4	2	3
1	12	11	10	2	9	3	4	8	7	6	5
10	2	9	11	3	7	12	6	5	1	8	4
3	1	4	7	5	11	8	2	12	9	10	6
5	8	12	6	9	4	1	10	11	2	3	7
9	7	2	8	1	6	10	5	4	3	12	11
6	11	1	12	4	2	9	3	7	10	5	8
4	10	5	3	12	8	7	11	1	6	9	2
8	5	7	2	10	12	6	1	3	11	4	9
12	3	6	9	11	5	4	7	2	8	1	10
11	4	10	1	8	3	2	9	6	5	7	12

5	11	12	9	6	7	1	3	4	2	10	8
7	3	4	6	11	2	10	8	12	1	9	5
10	2	8	1	4	5	12	9	7	11	3	6
2	7	10	12	3	1	9	5	11	6	8	4
4	5	6	3	12	10	8	11	9	7	1	2
1	9	11	8	7	6	2	4	3	5	12	10
3	1	9	7	5	12	4	10	2	8	6	11
8	12	5	10	9	11	6	2	1	4	7	3
6	4	2	11	8	3	7	1	10	9	5	12
11	8	1	2	10	9	3	6	5	12	4	7
9	10	7	4	2	8	5	12	6	3	11	1
12	6	3	5	1	4	11	7	8	10	2	9

解 答

43

6	9	11	1	5	2	3	10	8	4	7	12
4	3	2	8	7	1	6	12	11	10	9	5
7	12	5	10	8	9	11	4	6	3	2	1
8	7	1	4	6	12	9	3	10	5	11	2
9	10	3	2	1	5	7	11	4	8	12	6
5	6	12	11	4	8	10	2	9	7	1	3
10	1	8	3	12	11	2	7	5	6	4	9
11	5	6	12	3	4	1	9	7	2	8	10
2	4	7	9	10	6	5	8	12	1	3	11
1	2	4	5	11	7	12	6	3	9	10	8
12	8	10	6	9	3	4	1	2	11	5	7
3	11	9	7	2	10	8	5	1	12	6	4

44

7	12	5	3	9	2	4	11	8	10	1	6
1	11	10	6	12	8	7	3	2	5	9	4
9	4	2	8	1	6	10	5	12	7	11	3
4	1	12	7	5	11	6	8	3	9	10	2
2	10	11	9	4	12	3	7	6	1	5	8
8	3	6	5	10	9	2	1	4	12	7	11
6	2	3	1	11	10	12	9	5	8	4	7
10	7	8	12	2	1	5	4	11	3	6	9
11	5	9	4	7	3	8	6	10	2	12	1
3	8	4	10	6	7	1	12	9	11	2	5
12	6	1	11	3	5	9	2	7	4	8	10
5	9	7	2	8	4	11	10	1	6	3	12

解　答

11	1	12	10	8	2	4	6	3	7	5	9
8	6	4	2	3	9	5	7	12	11	1	10
5	9	7	3	12	10	11	1	8	4	2	6
7	5	3	6	2	4	12	9	10	1	11	8
4	2	10	1	7	6	8	11	5	9	12	3
12	11	8	9	1	5	10	3	7	2	6	4
2	10	6	11	4	3	1	8	9	5	7	12
3	8	9	7	5	12	6	2	11	10	4	1
1	12	5	4	9	11	7	10	6	8	3	2
10	4	11	12	6	1	9	5	2	3	8	7
9	3	1	8	11	7	2	12	4	6	10	5
6	7	2	5	10	8	3	4	1	12	9	11

9	10	3	8	5	4	7	2	6	11	12	1
2	11	6	4	12	3	9	1	8	5	7	10
7	1	12	5	6	11	10	8	4	2	9	3
12	4	1	7	3	2	8	9	10	6	11	5
11	3	8	10	4	12	5	6	7	9	1	2
6	2	5	9	11	10	1	7	12	4	3	8
1	8	7	2	10	9	12	5	11	3	4	6
10	12	11	3	2	7	6	4	1	8	5	9
5	9	4	6	8	1	11	3	2	7	10	12
3	7	9	11	1	6	2	10	5	12	8	4
4	5	2	1	7	8	3	12	9	10	6	11
8	6	10	12	9	5	4	11	3	1	2	7

解 答

47

10	4	12	7	5	8	9	1	3	6	2	11
11	5	1	6	4	7	3	2	10	9	8	12
2	9	3	8	6	11	10	12	4	5	1	7
8	3	11	1	7	10	2	6	9	12	4	5
12	10	6	9	1	3	5	4	2	11	7	8
5	7	2	4	12	9	11	8	6	10	3	1
4	8	5	11	10	6	7	9	1	3	12	2
7	6	10	2	8	12	1	3	11	4	5	9
3	1	9	12	2	5	4	11	8	7	6	10
1	2	7	5	11	4	6	10	12	8	9	3
9	12	4	10	3	1	8	7	5	2	11	6
6	11	8	3	9	2	12	5	7	1	10	4

48

2	5	4	12	9	7	11	6	8	1	10	3
11	3	9	7	8	10	5	1	12	4	6	2
8	6	1	10	2	12	4	3	11	5	9	7
9	1	3	8	10	5	2	12	6	7	11	4
7	10	2	11	3	8	6	4	9	12	5	1
12	4	6	5	11	9	1	7	3	10	2	8
4	9	11	6	1	3	7	2	5	8	12	10
5	12	8	2	4	11	10	9	1	3	7	6
3	7	10	1	12	6	8	5	2	9	4	11
10	2	12	3	7	1	9	11	4	6	8	5
1	8	5	4	6	2	12	10	7	11	3	9
6	11	7	9	5	4	3	8	10	2	1	12

解 答

3	11	4	9	5	12	7	1	2	6	8	10
6	12	1	2	9	8	10	3	7	5	11	4
8	5	7	10	6	2	4	11	3	9	1	12
7	4	11	1	12	6	2	5	8	3	10	9
9	8	10	6	4	11	3	7	12	2	5	1
2	3	12	5	10	9	1	8	6	7	4	11
10	9	5	7	2	4	6	12	11	1	3	8
4	2	3	11	8	1	5	9	10	12	6	7
1	6	8	12	3	7	11	10	9	4	2	5
5	1	2	8	7	10	9	6	4	11	12	3
12	7	6	3	11	5	8	4	1	10	9	2
11	10	9	4	1	3	12	2	5	8	7	6

12	4	8	1	6	10	5	11	2	7	9	3
5	2	6	10	8	3	9	7	11	1	4	12
9	7	3	11	4	1	2	12	5	8	10	6
1	5	10	7	12	2	8	3	9	4	6	11
11	8	12	2	1	9	6	4	7	5	3	10
3	9	4	6	5	7	11	10	12	2	8	1
7	12	2	3	10	6	4	1	8	9	11	5
10	6	1	5	9	11	7	8	4	3	12	2
4	11	9	8	2	12	3	5	10	6	1	7
8	1	11	4	3	5	12	2	6	10	7	9
2	10	7	9	11	8	1	6	3	12	5	4
6	3	5	12	7	4	10	9	1	11	2	8

解　答

51

7	11	3	12	5	1	9	2	6	10	8	4
10	8	5	2	4	6	3	7	9	11	1	12
1	4	6	9	11	12	8	10	7	5	3	2
12	2	10	6	9	7	4	11	3	1	5	8
9	7	8	5	12	3	10	1	2	4	6	11
4	1	11	3	6	5	2	8	12	7	10	9
2	10	4	1	7	11	12	6	5	8	9	3
5	3	7	11	2	8	1	9	4	6	12	10
6	12	9	8	3	10	5	4	11	2	7	1
3	5	1	7	8	2	11	12	10	9	4	6
11	9	12	10	1	4	6	5	8	3	2	7
8	6	2	4	10	9	7	3	1	12	11	5

52

6	3	2	5	10	12	9	11	8	1	7	4
4	12	9	8	1	7	3	5	6	10	11	2
10	1	7	11	4	6	8	2	5	12	9	3
3	5	10	4	7	11	12	8	9	6	2	1
8	2	11	12	9	4	6	1	10	7	3	5
9	6	1	7	3	2	5	10	4	11	8	12
7	11	8	1	12	10	2	6	3	4	5	9
2	10	6	3	5	9	7	4	12	8	1	11
12	4	5	9	11	8	1	3	7	2	6	10
5	7	3	2	8	1	4	12	11	9	10	6
1	8	12	10	6	5	11	9	2	3	4	7
11	9	4	6	2	3	10	7	1	5	12	8

解　答

53

11	2	12	4	1	10	8	5	6	7	3	9
7	5	3	10	12	6	9	2	1	11	4	8
6	9	8	1	11	7	4	3	10	12	2	5
2	3	7	9	4	1	5	8	11	6	12	10
10	6	5	12	9	11	3	7	4	1	8	2
8	4	1	11	10	12	2	6	9	3	5	7
3	7	4	6	5	8	12	1	2	10	9	11
5	12	10	8	2	9	7	11	3	4	6	1
1	11	9	2	6	3	10	4	5	8	7	12
12	1	11	5	8	4	6	9	7	2	10	3
4	8	2	7	3	5	11	10	12	9	1	6
9	10	6	3	7	2	1	12	8	5	11	4

54

6	8	1	11	3	7	10	5	12	4	9	2
5	3	10	12	1	2	4	9	11	7	6	8
4	2	7	9	6	11	12	8	1	3	5	10
8	9	6	3	5	12	11	10	2	1	7	4
7	1	12	10	9	8	2	4	5	11	3	6
2	5	11	4	7	1	6	3	8	10	12	9
11	10	4	8	12	5	7	2	6	9	1	3
12	6	3	2	8	10	9	1	4	5	11	7
9	7	5	1	4	6	3	11	10	8	2	12
10	4	9	5	2	3	1	12	7	6	8	11
3	12	8	7	11	4	5	6	9	2	10	1
1	11	2	6	10	9	8	7	3	12	4	5

解　答

55

11	3	7	9	10	2	1	12	6	4	5	8
8	1	6	10	9	3	4	5	2	7	11	12
12	2	4	5	8	7	6	11	1	10	9	3
6	9	10	1	7	8	12	3	11	2	4	5
5	7	11	2	6	1	10	4	3	8	12	9
3	12	8	4	2	5	11	9	10	1	6	7
2	10	3	11	5	12	8	6	4	9	7	1
9	4	1	12	3	10	7	2	5	6	8	11
7	6	5	8	11	4	9	1	12	3	2	10
1	11	12	3	4	9	2	8	7	5	10	6
10	8	2	6	1	11	5	7	9	12	3	4
4	5	9	7	12	6	3	10	8	11	1	2

56

8	11	1	12	4	9	2	5	10	6	3	7
9	2	5	3	7	12	10	6	11	4	8	1
7	6	4	10	1	3	11	8	2	5	9	12
11	4	8	1	6	2	7	3	9	10	12	5
2	12	10	6	9	4	5	11	8	1	7	3
3	5	7	9	10	8	1	12	4	11	2	6
10	3	12	11	5	1	6	9	7	2	4	8
4	9	6	8	11	7	3	2	1	12	5	10
1	7	2	5	12	10	8	4	6	3	11	9
5	1	9	4	2	6	12	7	3	8	10	11
12	10	3	2	8	11	9	1	5	7	6	4
6	8	11	7	3	5	4	10	12	9	1	2

解　答

1	4	12	10	5	2	3	11	6	7	9	8
6	2	11	8	4	10	9	7	5	3	12	1
7	9	5	3	12	1	8	6	4	11	2	10
12	6	1	11	7	8	5	2	3	10	4	9
3	8	4	5	6	12	10	9	2	1	11	7
10	7	9	2	1	11	4	3	12	8	6	5
5	11	10	6	9	3	12	8	1	2	7	4
2	12	3	9	10	7	1	4	11	5	8	6
4	1	8	7	11	6	2	5	10	9	3	12
9	5	2	12	3	4	7	1	8	6	10	11
11	3	7	4	8	5	6	10	9	12	1	2
8	10	6	1	2	9	11	12	7	4	5	3

11	10	9	8	4	6	3	2	5	1	7	12
3	4	5	12	10	8	1	7	6	9	11	2
7	2	1	6	5	9	12	11	4	3	8	10
12	5	8	9	11	1	2	3	7	4	10	6
2	3	10	7	8	5	4	6	11	12	1	9
1	11	6	4	9	7	10	12	2	5	3	8
4	9	3	2	6	12	11	8	1	10	5	7
10	1	7	5	3	2	9	4	8	6	12	11
8	6	12	11	1	10	7	5	3	2	9	4
6	8	2	1	12	11	5	10	9	7	4	3
5	12	11	3	7	4	6	9	10	8	2	1
9	7	4	10	2	3	8	1	12	11	6	5

解　答

59

7	4	2	3	9	11	10	1	8	6	12	5
10	5	6	9	4	8	12	3	1	7	2	11
11	8	1	12	2	7	5	6	9	4	3	10
9	11	7	8	1	10	2	12	5	3	4	6
5	2	10	1	7	3	6	4	12	9	11	8
3	12	4	6	11	5	9	8	10	1	7	2
6	1	8	5	10	12	3	2	4	11	9	7
2	10	9	4	5	1	7	11	6	12	8	3
12	7	3	11	6	4	8	9	2	10	5	1
4	3	5	7	12	2	1	10	11	8	6	9
1	6	11	2	8	9	4	7	3	5	10	12
8	9	12	10	3	6	11	5	7	2	1	4

60

6	7	2	5	3	10	4	9	11	1	12	8
11	3	1	4	7	12	5	8	6	2	10	9
8	10	12	9	2	11	1	6	7	3	4	5
12	4	8	6	9	1	2	5	10	7	3	11
1	9	3	10	4	6	11	7	2	5	8	12
5	11	7	2	10	8	3	12	4	6	9	1
2	6	10	8	11	4	7	1	9	12	5	3
9	5	4	3	8	2	12	10	1	11	6	7
7	12	11	1	6	5	9	3	8	10	2	4
4	1	6	7	12	3	8	2	5	9	11	10
3	2	9	11	5	7	10	4	12	8	1	6
10	8	5	12	1	9	6	11	3	4	7	2

解　答

4	12	1	7	10	3	11	9	6	2	5	8
11	3	6	9	4	5	8	2	12	1	7	10
2	10	5	8	6	1	12	7	4	9	3	11
3	4	10	6	1	11	9	12	5	8	2	7
9	7	11	5	2	10	4	8	3	6	12	1
8	1	2	12	5	7	6	3	10	11	4	9
1	9	4	3	12	6	7	10	8	5	11	2
5	6	8	11	3	2	1	4	9	7	10	12
12	2	7	10	8	9	5	11	1	4	6	3
6	11	9	4	7	12	3	1	2	10	8	5
10	5	12	1	11	8	2	6	7	3	9	4
7	8	3	2	9	4	10	5	11	12	1	6

1	10	5	4	8	6	3	9	7	2	12	11
8	2	11	9	4	7	10	12	3	6	5	1
6	3	12	7	5	2	11	1	10	4	8	9
11	5	9	12	7	4	1	6	8	3	2	10
7	8	4	1	3	5	2	10	9	12	11	6
10	6	2	3	12	11	9	8	1	7	4	5
4	1	7	2	11	8	12	5	6	9	10	3
9	12	8	10	6	1	4	3	11	5	7	2
5	11	3	6	9	10	7	2	12	8	1	4
3	9	1	11	2	12	5	7	4	10	6	8
12	4	6	5	10	9	8	11	2	1	3	7
2	7	10	8	1	3	6	4	5	11	9	12

解　答

63

5	8	1	4	6	10	2	7	12	3	11	9
6	12	9	10	4	3	8	11	1	5	2	7
2	11	7	3	5	12	1	9	8	4	6	10
3	4	10	12	1	7	9	8	11	2	5	6
11	2	8	7	10	6	12	5	4	1	9	3
1	5	6	9	2	11	4	3	7	12	10	8
12	10	4	11	9	8	7	1	5	6	3	2
7	1	5	6	12	2	3	10	9	11	8	4
9	3	2	8	11	4	5	6	10	7	12	1
4	6	11	5	8	1	10	2	3	9	7	12
10	7	12	2	3	9	11	4	6	8	1	5
8	9	3	1	7	5	6	12	2	10	4	11

64

2	7	1	8	5	3	10	6	9	12	4	11
11	10	3	6	4	1	12	9	8	2	5	7
5	9	12	4	11	2	8	7	1	10	3	6
10	2	6	9	12	7	11	1	5	3	8	4
7	12	5	11	2	8	3	4	10	1	6	9
8	3	4	1	9	10	6	5	2	7	11	12
3	4	2	10	1	6	9	11	12	8	7	5
12	6	11	7	8	5	2	10	4	9	1	3
9	1	8	5	3	4	7	12	6	11	10	2
6	11	9	3	10	12	4	8	7	5	2	1
4	5	10	2	7	9	1	3	11	6	12	8
1	8	7	12	6	11	5	2	3	4	9	10

解　答

12	4	9	5	3	11	10	1	2	6	8	7
1	6	2	10	8	4	5	7	9	3	12	11
8	3	11	7	2	12	6	9	5	4	1	10
6	9	7	11	4	3	8	10	12	5	2	1
3	2	10	1	9	5	12	6	8	11	7	4
5	8	12	4	7	2	1	11	10	9	6	3
7	12	8	6	10	1	11	5	4	2	3	9
10	11	1	3	6	9	4	2	7	12	5	8
2	5	4	9	12	8	7	3	1	10	11	6
4	7	5	12	11	6	9	8	3	1	10	2
11	1	3	8	5	10	2	4	6	7	9	12
9	10	6	2	1	7	3	12	11	8	4	5

4	12	5	2	10	1	8	11	3	9	6	7
7	11	3	1	12	5	9	6	8	10	4	2
8	10	9	6	3	4	7	2	5	11	1	12
12	3	8	5	6	10	4	7	2	1	9	11
11	9	10	7	2	3	12	1	6	4	8	5
6	2	1	4	8	9	11	5	10	7	12	3
3	6	11	12	9	8	10	4	7	2	5	1
2	8	4	9	1	7	5	3	11	12	10	6
1	5	7	10	11	2	6	12	4	8	3	9
5	7	12	11	4	6	1	10	9	3	2	8
10	1	2	8	5	11	3	9	12	6	7	4
9	4	6	3	7	12	2	8	1	5	11	10

解　答

67

11	4	1	5	9	3	2	10	12	7	6	8
3	6	9	2	1	8	7	12	10	4	11	5
10	12	8	7	6	11	5	4	2	1	3	9
9	2	11	1	10	4	8	5	6	3	12	7
7	10	5	6	2	12	3	1	11	9	8	4
8	3	12	4	7	9	11	6	5	2	10	1
1	11	10	12	3	5	9	2	7	8	4	6
6	8	2	3	12	10	4	7	1	5	9	11
5	7	4	9	11	1	6	8	3	10	2	12
2	9	7	8	5	6	10	11	4	12	1	3
4	1	6	10	8	7	12	3	9	11	5	2
12	5	3	11	4	2	1	9	8	6	7	10

68

2	7	3	4	5	9	8	12	1	10	6	11
9	5	11	6	3	1	10	4	8	2	7	12
8	10	1	12	7	2	11	6	3	4	9	5
5	11	9	1	10	12	4	3	6	7	2	8
6	3	2	10	9	11	7	8	5	12	1	4
4	12	8	7	1	6	2	5	11	9	10	3
1	6	7	9	11	5	12	2	4	3	8	10
3	8	4	5	6	10	9	7	2	11	12	1
10	2	12	11	8	4	3	1	7	6	5	9
11	9	5	3	2	7	1	10	12	8	4	6
12	1	10	2	4	8	6	11	9	5	3	7
7	4	6	8	12	3	5	9	10	1	11	2

解 答

8	3	11	5	2	4	12	10	7	6	9	1
1	9	10	4	7	6	8	5	12	11	2	3
2	12	7	6	11	1	3	9	10	8	4	5
10	6	5	11	1	12	4	2	9	7	3	8
7	2	12	9	10	3	6	8	4	1	5	11
3	1	4	8	9	11	5	7	6	12	10	2
11	7	3	12	8	10	1	4	5	2	6	9
9	10	6	1	5	2	7	3	11	4	8	12
4	5	8	2	12	9	11	6	3	10	1	7
5	4	9	7	6	8	2	11	1	3	12	10
6	8	1	10	3	7	9	12	2	5	11	4
12	11	2	3	4	5	10	1	8	9	7	6

3	7	10	1	8	4	11	5	2	6	9	12
12	9	8	4	1	7	6	2	10	11	3	5
2	6	5	11	3	10	12	9	7	4	8	1
1	10	4	7	5	6	3	12	9	2	11	8
11	2	9	3	10	8	7	4	1	5	12	6
6	8	12	5	11	9	2	1	4	3	10	7
8	3	1	2	9	11	10	6	12	7	5	4
9	11	7	12	2	5	4	3	6	8	1	10
5	4	6	10	12	1	8	7	11	9	2	3
10	12	2	6	7	3	9	8	5	1	4	11
4	5	3	9	6	12	1	11	8	10	7	2
7	1	11	8	4	2	5	10	3	12	6	9

解　答

71

3	9	10	8	1	5	4	2	7	6	12	11
4	11	6	1	8	10	12	7	9	3	2	5
12	7	2	5	11	3	9	6	8	4	1	10
1	3	7	12	5	6	2	8	4	11	10	9
5	4	11	10	7	12	1	9	6	2	3	8
6	8	9	2	10	4	3	11	5	12	7	1
9	5	3	6	12	1	10	4	11	7	8	2
7	12	1	4	2	11	8	3	10	9	5	6
2	10	8	11	6	9	7	5	3	1	4	12
8	2	5	9	4	7	11	12	1	10	6	3
10	6	4	3	9	2	5	1	12	8	11	7
11	1	12	7	3	8	6	10	2	5	9	4

72

12	11	1	9	10	3	7	8	5	4	2	6
4	7	3	2	5	12	9	6	8	11	1	10
5	8	10	6	11	4	2	1	7	9	12	3
7	4	11	5	1	6	8	2	3	12	10	9
1	6	9	3	12	11	4	10	2	5	7	8
8	10	2	12	9	5	3	7	11	6	4	1
9	12	7	4	3	2	1	11	10	8	6	5
11	2	6	1	8	7	10	5	4	3	9	12
10	3	5	8	4	9	6	12	1	2	11	7
2	1	4	10	6	8	5	9	12	7	3	11
3	9	8	11	7	1	12	4	6	10	5	2
6	5	12	7	2	10	11	3	9	1	8	4

解 答

11	4	2	12	9	1	8	7	6	5	3	10
8	1	10	6	11	5	2	3	4	9	7	12
9	7	3	5	10	4	6	12	11	8	1	2
10	11	7	1	2	12	5	9	3	4	8	6
4	9	12	8	7	6	3	1	5	10	2	11
2	6	5	3	8	10	4	11	12	7	9	1
5	2	11	9	4	3	1	8	10	6	12	7
12	10	1	4	6	9	7	2	8	11	5	3
6	3	8	7	12	11	10	5	1	2	4	9
3	12	9	10	5	7	11	4	2	1	6	8
1	5	6	2	3	8	9	10	7	12	11	4
7	8	4	11	1	2	12	6	9	3	10	5

11	10	6	8	4	7	2	1	3	9	5	12
5	4	2	7	9	8	3	12	1	6	10	11
9	3	12	1	6	10	11	5	7	8	2	4
2	9	11	4	1	6	8	7	5	10	12	3
10	1	3	5	11	12	4	2	6	7	8	9
12	8	7	6	10	3	5	9	11	4	1	2
7	2	9	10	3	11	6	8	12	5	4	1
3	6	4	11	12	5	1	10	8	2	9	7
1	5	8	12	2	9	7	4	10	3	11	6
6	11	10	9	8	4	12	3	2	1	7	5
8	7	1	3	5	2	9	11	4	12	6	10
4	12	5	2	7	1	10	6	9	11	3	8

解 答

75

7	12	9	10	4	5	2	3	6	1	11	8
11	1	8	4	12	10	9	6	3	2	5	7
5	3	2	6	11	7	8	1	9	4	10	12
1	2	3	11	6	12	5	7	8	9	4	10
6	8	12	5	9	1	4	10	2	11	7	3
9	10	4	7	2	11	3	8	5	6	12	1
2	4	1	9	7	8	11	5	10	12	3	6
3	5	11	8	10	6	12	4	1	7	2	9
10	7	6	12	3	9	1	2	11	5	8	4
12	6	7	3	1	2	10	11	4	8	9	5
4	9	5	2	8	3	6	12	7	10	1	11
8	11	10	1	5	4	7	9	12	3	6	2

76

9	12	5	2	4	10	7	11	1	8	3	6
3	10	4	11	12	6	1	8	9	2	5	7
6	1	7	8	3	2	9	5	4	11	10	12
10	11	8	9	1	12	3	2	5	7	6	4
1	5	6	3	10	4	11	7	8	12	9	2
4	2	12	7	8	5	6	9	11	10	1	3
5	7	3	4	11	1	10	12	2	6	8	9
12	9	11	1	6	8	2	3	10	4	7	5
2	8	10	6	7	9	5	4	12	3	11	1
11	3	9	5	2	7	12	10	6	1	4	8
7	4	1	12	9	11	8	6	3	5	2	10
8	6	2	10	5	3	4	1	7	9	12	11

解 答

9	10	12	5	6	7	1	3	4	2	8	11
7	8	4	3	2	10	5	11	1	9	6	12
2	1	6	11	9	8	12	4	5	7	10	3
12	11	7	4	5	1	6	2	9	10	3	8
3	9	2	8	4	12	7	10	11	6	5	1
5	6	1	10	11	3	8	9	12	4	7	2
1	3	11	2	8	4	10	6	7	12	9	5
8	12	10	6	1	5	9	7	3	11	2	4
4	5	9	7	3	2	11	12	10	8	1	6
6	7	8	12	10	11	3	5	2	1	4	9
10	4	5	9	12	6	2	1	8	3	11	7
11	2	3	1	7	9	4	8	6	5	12	10

10	6	8	11	12	9	7	2	4	3	5	1
5	7	4	3	6	1	8	10	11	12	2	9
12	9	1	2	5	4	3	11	7	6	10	8
1	4	11	9	3	5	10	8	12	7	6	2
6	3	7	8	4	11	2	12	9	10	1	5
2	5	12	10	7	6	1	9	3	4	8	11
11	10	9	6	8	12	5	3	2	1	7	4
7	2	5	12	11	10	4	1	8	9	3	6
8	1	3	4	9	2	6	7	5	11	12	10
3	11	6	1	2	8	12	4	10	5	9	7
4	12	2	5	10	7	9	6	1	8	11	3
9	8	10	7	1	3	11	5	6	2	4	12

解　答

79

7	3	11	1	5	10	6	8	2	4	12	9
12	6	9	5	1	4	7	2	3	11	8	10
2	8	4	10	12	9	3	11	1	7	6	5
8	2	5	9	4	3	10	6	7	1	11	12
1	11	6	3	8	2	12	7	5	10	9	4
4	7	10	12	9	5	11	1	8	3	2	6
9	10	3	2	7	11	4	12	6	8	5	1
11	4	8	6	3	1	2	5	12	9	10	7
5	1	12	7	6	8	9	10	4	2	3	11
3	5	1	4	10	12	8	9	11	6	7	2
6	9	2	8	11	7	5	4	10	12	1	3
10	12	7	11	2	6	1	3	9	5	4	8

80

11	8	3	6	10	9	5	2	7	12	1	4
10	7	4	5	3	8	1	12	2	6	11	9
2	9	12	1	11	4	6	7	8	10	5	3
3	1	2	8	4	7	10	5	12	11	9	6
4	10	6	12	9	11	3	1	5	7	8	2
5	11	7	9	2	6	12	8	3	4	10	1
9	12	5	10	7	1	2	6	4	8	3	11
8	2	11	3	12	5	4	9	10	1	6	7
7	6	1	4	8	3	11	10	9	5	2	12
1	3	10	2	5	12	7	11	6	9	4	8
6	5	9	7	1	2	8	4	11	3	12	10
12	4	8	11	6	10	9	3	1	2	7	5

解　答

11	8	5	6	10	4	7	2	1	9	12	3
12	1	2	10	9	6	11	3	5	4	7	8
4	3	7	9	12	8	5	1	11	10	6	2
2	4	9	7	3	5	10	8	6	1	11	12
1	12	8	11	6	7	2	9	10	3	4	5
6	5	10	3	1	12	4	11	9	8	2	7
9	6	4	8	7	3	12	5	2	11	1	10
3	11	12	5	4	2	1	10	7	6	8	9
10	7	1	2	8	11	9	6	3	12	5	4
7	9	3	12	2	1	6	4	8	5	10	11
8	2	11	1	5	10	3	12	4	7	9	6
5	10	6	4	11	9	8	7	12	2	3	1

6	3	10	5	7	11	2	4	12	1	9	8
1	7	11	9	6	12	8	3	2	5	4	10
12	8	4	2	10	5	9	1	7	11	6	3
5	9	8	12	3	2	4	10	1	6	7	11
3	4	2	7	1	6	5	11	8	12	10	9
10	11	6	1	12	9	7	8	5	4	3	2
7	6	1	11	8	3	10	2	4	9	5	12
9	10	12	4	5	1	11	7	3	8	2	6
2	5	3	8	9	4	12	6	10	7	11	1
8	2	9	3	4	7	6	12	11	10	1	5
4	1	5	10	11	8	3	9	6	2	12	7
11	12	7	6	2	10	1	5	9	3	8	4

解　答

83

12	6	3	10	11	7	8	9	1	5	4	2
5	7	9	1	6	3	4	2	12	11	10	8
8	4	11	2	5	10	12	1	6	3	9	7
2	11	6	4	1	12	5	8	3	9	7	10
7	5	8	3	9	6	2	10	11	4	12	1
1	10	12	9	7	4	3	11	8	6	2	5
10	1	5	7	4	9	11	6	2	8	3	12
9	8	2	11	12	1	10	3	4	7	5	6
6	3	4	12	2	8	7	5	10	1	11	9
11	9	7	6	3	2	1	12	5	10	8	4
4	12	10	5	8	11	6	7	9	2	1	3
3	2	1	8	10	5	9	4	7	12	6	11

84

2	11	3	6	9	7	10	4	8	12	1	5
12	4	9	7	11	1	8	5	2	3	10	6
8	1	5	10	3	12	6	2	9	7	11	4
4	5	6	9	1	2	7	8	12	11	3	10
1	7	11	8	4	3	12	10	6	5	9	2
3	2	10	12	5	9	11	6	1	4	7	8
9	10	8	2	6	5	4	7	3	1	12	11
7	12	4	11	8	10	3	1	5	6	2	9
5	6	1	3	12	11	2	9	4	10	8	7
10	9	7	5	2	6	1	3	11	8	4	12
11	3	2	4	7	8	5	12	10	9	6	1
6	8	12	1	10	4	9	11	7	2	5	3

解　答

10	8	12	2	11	7	4	9	1	6	5	3
1	9	7	3	12	8	6	5	2	11	4	10
6	5	11	4	2	10	1	3	9	8	12	7
4	3	1	5	8	6	7	12	11	2	10	9
11	2	6	7	5	3	9	10	8	4	1	12
8	12	10	9	4	11	2	1	5	3	7	6
2	4	5	10	3	1	12	8	7	9	6	11
9	7	8	11	10	4	5	6	12	1	3	2
12	6	3	1	9	2	11	7	4	10	8	5
3	11	9	6	7	5	8	4	10	12	2	1
7	10	2	8	1	12	3	11	6	5	9	4
5	1	4	12	6	9	10	2	3	7	11	8

12	4	7	3	9	8	10	5	11	6	1	2
5	9	6	10	3	1	11	2	4	7	12	8
1	8	2	11	12	4	7	6	5	10	9	3
11	7	4	5	1	10	12	8	3	2	6	9
9	3	8	2	7	11	6	4	12	1	10	5
10	6	12	1	2	5	9	3	8	4	11	7
8	2	11	7	6	9	5	12	1	3	4	10
4	12	10	9	8	3	2	1	7	11	5	6
3	1	5	6	11	7	4	10	2	9	8	12
6	10	3	4	5	12	1	7	9	8	2	11
2	5	9	8	4	6	3	11	10	12	7	1
7	11	1	12	10	2	8	9	6	5	3	4

解　答

87

5	2	9	7	3	11	10	4	6	1	12	8
12	6	4	10	2	1	8	9	5	3	11	7
3	1	11	8	5	12	7	6	4	10	9	2
1	7	5	4	8	10	6	2	12	9	3	11
8	9	3	2	4	7	11	12	1	6	5	10
11	10	12	6	1	9	5	3	8	2	7	4
10	3	1	9	11	8	2	5	7	12	4	6
6	5	2	11	9	4	12	7	3	8	10	1
4	8	7	12	10	6	3	1	11	5	2	9
2	4	10	5	7	3	1	8	9	11	6	12
9	11	6	1	12	5	4	10	2	7	8	3
7	12	8	3	6	2	9	11	10	4	1	5

88

11	12	2	3	7	8	10	6	1	9	4	5
4	9	7	10	5	11	1	12	3	6	8	2
6	8	5	1	4	3	2	9	12	10	7	11
8	10	9	6	2	5	3	11	4	7	1	12
7	2	11	5	12	1	6	4	9	8	3	10
3	4	1	12	8	7	9	10	5	2	11	6
10	6	8	2	9	12	7	1	11	4	5	3
1	7	4	9	11	10	5	3	2	12	6	8
12	5	3	11	6	2	4	8	10	1	9	7
5	1	10	7	3	9	8	2	6	11	12	4
9	11	6	8	10	4	12	5	7	3	2	1
2	3	12	4	1	6	11	7	8	5	10	9

解　答

4	8	12	6	1	2	9	10	11	7	5	3
3	2	11	10	7	12	6	5	1	9	8	4
5	9	7	1	4	8	3	11	12	10	6	2
12	6	9	8	11	3	5	2	4	1	7	10
11	10	5	7	8	6	4	1	9	3	2	12
1	3	2	4	12	9	10	7	8	5	11	6
6	5	1	2	3	4	8	9	7	12	10	11
9	12	4	11	10	5	7	6	2	8	3	1
8	7	10	3	2	1	11	12	5	6	4	9
7	1	8	12	6	11	2	3	10	4	9	5
2	4	3	5	9	10	1	8	6	11	12	7
10	11	6	9	5	7	12	4	3	2	1	8

2	7	5	8	12	10	4	6	9	3	1	11
12	6	11	9	2	8	1	3	7	10	4	5
3	10	4	1	11	5	9	7	12	6	8	2
4	5	3	10	9	11	6	12	1	8	2	7
6	2	12	11	4	7	8	1	5	9	10	3
8	9	1	7	5	2	3	10	6	11	12	4
9	12	6	2	1	4	10	5	11	7	3	8
5	1	7	4	6	3	11	8	2	12	9	10
11	8	10	3	7	12	2	9	4	1	5	6
10	11	9	6	8	1	5	4	3	2	7	12
1	4	8	12	3	6	7	2	10	5	11	9
7	3	2	5	10	9	12	11	8	4	6	1

解　答

91

3	7	8	6	5	4	1	10	11	9	12	2
9	2	1	11	3	8	6	12	7	4	5	10
5	10	4	12	7	11	9	2	1	3	6	8
4	8	11	7	1	10	12	5	3	6	2	9
2	3	12	10	6	9	11	7	4	1	8	5
1	5	6	9	8	3	2	4	12	10	11	7
7	6	10	5	9	1	8	11	2	12	3	4
12	4	2	3	10	7	5	6	9	8	1	11
8	11	9	1	2	12	4	3	5	7	10	6
10	9	5	4	11	6	3	1	8	2	7	12
6	12	3	2	4	5	7	8	10	11	9	1
11	1	7	8	12	2	10	9	6	5	4	3

92

12	10	9	8	2	5	11	3	7	4	1	6
3	2	6	4	10	7	9	1	12	11	5	8
1	5	7	11	12	6	4	8	9	3	2	10
6	9	3	5	1	4	7	11	10	8	12	2
2	1	10	12	3	8	5	9	6	7	4	11
11	4	8	7	6	12	10	2	5	1	9	3
5	8	4	6	7	3	12	10	2	9	11	1
10	3	12	9	11	1	2	4	8	5	6	7
7	11	1	2	8	9	6	5	3	12	10	4
9	7	2	10	4	11	3	12	1	6	8	5
8	12	11	3	5	2	1	6	4	10	7	9
4	6	5	1	9	10	8	7	11	2	3	12

解　答

5	8	3	4	6	10	1	9	2	7	12	11
9	11	12	6	2	4	5	7	8	10	1	3
1	10	2	7	11	12	3	8	4	5	6	9
11	5	7	1	12	2	8	4	10	9	3	6
8	3	6	10	5	1	9	11	12	2	4	7
4	2	9	12	10	3	7	6	1	11	8	5
6	1	4	11	9	8	12	2	7	3	5	10
7	12	10	5	4	6	11	3	9	1	2	8
3	9	8	2	1	7	10	5	6	12	11	4
12	7	11	3	8	9	6	1	5	4	10	2
2	6	1	9	3	5	4	10	11	8	7	12
10	4	5	8	7	11	2	12	3	6	9	1

4	5	10	8	6	3	1	7	9	12	11	2
6	12	11	7	5	2	8	9	1	3	4	10
3	2	9	1	10	12	4	11	8	6	7	5
10	4	7	5	8	11	9	1	3	2	12	6
12	3	1	6	2	10	7	5	11	8	9	4
11	9	8	2	3	4	12	6	7	5	10	1
5	8	2	4	12	1	11	3	10	7	6	9
9	7	3	12	4	5	6	10	2	11	1	8
1	10	6	11	7	9	2	8	5	4	3	12
8	1	5	10	11	6	3	12	4	9	2	7
2	11	12	9	1	7	5	4	6	10	8	3
7	6	4	3	9	8	10	2	12	1	5	11

解　答

95

10	8	12	3	6	2	11	7	1	5	4	9
4	7	9	2	5	10	3	1	8	12	11	6
11	5	6	1	12	8	9	4	7	2	3	10
12	2	4	7	11	1	5	8	6	10	9	3
9	3	5	6	4	7	10	12	2	8	1	11
1	11	10	8	9	6	2	3	5	4	12	7
6	4	11	10	1	12	7	5	3	9	8	2
7	12	8	9	2	3	6	10	4	11	5	1
3	1	2	5	8	9	4	11	10	7	6	12
2	10	1	4	3	5	12	9	11	6	7	8
8	9	7	11	10	4	1	6	12	3	2	5
5	6	3	12	7	11	8	2	9	1	10	4

96

9	5	11	1	12	8	7	3	6	2	10	4
12	6	7	3	5	10	4	2	8	11	1	9
10	4	8	2	9	11	1	6	12	8	7	3
11	8	5	4	10	12	2	1	9	7	3	6
1	10	9	6	7	5	3	4	11	8	12	2
3	12	2	7	6	9	8	11	4	1	5	10
4	1	12	9	8	7	10	5	3	6	2	11
8	2	3	11	4	1	6	12	5	10	9	7
5	7	6	10	3	2	11	9	1	12	4	8
2	9	4	5	11	6	12	10	7	3	8	1
7	11	1	12	2	3	9	8	10	4	6	5
6	3	10	8	1	4	5	7	2	9	11	12

解　答

4	3	9	8	11	2	12	5	1	7	10	6
6	12	5	10	7	1	8	4	2	11	9	3
11	7	2	1	9	10	6	3	5	8	12	4
12	6	10	5	3	7	1	11	8	9	4	2
8	2	11	7	5	6	4	9	10	1	3	12
9	1	3	4	2	12	10	8	7	6	11	5
7	4	1	12	6	11	3	10	9	5	2	8
2	10	8	11	12	5	9	1	3	4	6	7
3	5	6	9	4	8	7	2	11	12	1	10
5	11	12	6	10	9	2	7	4	3	8	1
10	8	7	3	1	4	11	6	12	2	5	9
1	9	4	2	8	3	5	12	6	10	7	11

12	5	7	2	1	3	6	11	10	9	4	8
3	4	1	11	9	8	2	10	6	12	7	5
8	6	9	10	7	5	12	4	2	3	1	11
11	1	2	5	4	6	3	7	9	8	12	10
10	7	3	12	8	11	9	5	4	6	2	1
4	9	8	6	10	12	1	2	7	11	5	3
5	2	11	8	3	10	4	12	1	7	6	9
1	3	6	9	2	7	5	8	11	4	10	12
7	12	10	4	6	9	11	1	8	5	3	2
6	8	4	3	12	1	10	9	5	2	11	7
2	10	5	7	11	4	8	3	12	1	9	6
9	11	12	1	5	2	7	6	3	10	8	4

解　答

99

7	4	12	3	11	9	8	10	2	5	1	6
6	8	9	1	7	4	2	5	12	11	10	3
10	5	2	11	12	3	6	1	7	9	8	4
4	3	1	5	8	7	9	11	6	2	12	10
12	11	8	2	4	5	10	6	9	3	7	1
9	6	7	10	3	2	1	12	11	4	5	8
11	9	3	6	5	10	4	8	1	12	2	7
8	12	5	7	6	1	3	2	4	10	9	11
1	2	10	4	9	12	11	7	8	6	3	5
5	1	11	12	10	6	7	9	3	8	4	2
3	7	6	9	2	8	5	4	10	1	11	12
2	10	4	8	1	11	12	3	5	7	6	9

100

10	11	12	8	5	9	7	2	4	6	1	3
3	4	2	9	11	6	10	1	5	7	12	8
7	1	5	6	3	4	12	8	10	11	9	2
4	6	1	5	7	12	8	3	11	2	10	9
2	3	9	10	1	11	4	5	8	12	6	7
8	7	11	12	9	2	6	10	3	1	4	5
5	12	7	4	8	10	1	9	6	3	2	11
1	8	6	2	12	7	3	11	9	10	5	4
9	10	3	11	4	5	2	6	1	8	7	12
11	9	10	7	6	8	5	12	2	4	3	1
12	2	8	1	10	3	9	4	7	5	11	6
6	5	4	3	2	1	11	7	12	9	8	10

解　答

8	10	12	7	9	3	4	2	6	11	1	5
9	6	5	1	8	12	11	7	2	10	3	4
2	4	3	11	5	6	10	1	9	12	8	7
10	2	11	9	7	5	6	12	3	8	4	1
12	5	6	3	11	4	1	8	10	9	7	2
4	1	7	8	3	2	9	10	11	6	5	12
6	9	8	10	2	11	5	4	1	7	12	3
7	12	2	4	1	10	3	9	8	5	11	6
11	3	1	5	12	8	7	6	4	2	9	10
1	11	4	2	6	7	8	5	12	3	10	9
3	7	10	12	4	9	2	11	5	1	6	8
5	8	9	6	10	1	12	3	7	4	2	11

8	9	6	3	5	11	7	4	1	12	2	10
1	11	4	7	12	6	10	2	8	5	3	9
2	10	5	12	3	1	9	8	7	6	11	4
10	4	11	5	7	2	6	9	3	8	12	1
6	12	9	8	1	4	3	11	2	7	10	5
7	2	3	1	10	12	8	5	6	4	9	11
5	8	10	4	6	9	12	1	11	2	7	3
12	1	2	6	4	3	11	7	9	10	5	8
9	3	7	11	8	5	2	10	12	1	4	6
11	7	8	2	9	10	4	6	5	3	1	12
4	5	12	9	2	8	1	3	10	11	6	7
3	6	1	10	11	7	5	12	4	9	8	2

解　答

103

3	8	10	5	4	1	11	6	7	12	2	9
2	4	1	12	9	7	5	8	11	3	10	6
11	9	7	6	10	2	3	12	5	4	8	1
7	11	2	10	12	3	1	4	8	6	9	5
5	3	4	8	7	10	6	9	2	11	1	12
12	1	6	9	11	5	8	2	10	7	4	3
6	7	3	2	5	8	9	11	1	10	12	4
1	10	5	4	3	6	12	7	9	8	11	2
9	12	8	11	2	4	10	1	6	5	3	7
10	6	11	7	1	9	4	3	12	2	5	8
4	2	12	1	8	11	7	5	3	9	6	10
8	5	9	3	6	12	2	10	4	1	7	11

104

12	5	9	11	8	7	1	6	3	10	2	4
4	2	10	7	11	3	12	5	6	9	1	8
6	8	1	3	9	4	2	10	11	7	12	5
1	4	8	5	10	6	11	3	9	2	7	12
7	12	3	10	4	1	9	2	8	6	5	11
11	6	2	9	7	12	5	8	1	4	3	10
8	3	12	1	5	9	7	4	2	11	10	6
10	11	7	6	2	8	3	1	5	12	4	9
2	9	5	4	6	11	10	12	7	3	8	1
9	1	4	2	3	10	8	11	12	5	6	7
5	10	11	12	1	2	6	7	4	8	9	3
3	7	6	8	12	5	4	9	10	1	11	2

解　答

5	11	10	12	1	4	9	6	7	2	8	3
2	7	9	6	3	8	5	12	10	1	11	4
4	3	1	8	11	7	2	10	9	12	5	6
7	12	8	11	9	1	6	2	4	10	3	5
10	6	3	1	12	5	11	4	8	7	9	2
9	4	2	5	8	10	7	3	1	6	12	11
1	9	6	3	10	11	4	8	2	5	7	12
11	10	5	2	6	9	12	7	3	4	1	8
12	8	4	7	2	3	1	5	11	9	6	10
8	1	11	4	5	12	10	9	6	3	2	7
3	2	12	10	7	6	8	1	5	11	4	9
6	5	7	9	4	2	3	11	12	8	10	1

7	4	1	11	3	9	12	2	5	6	10	8
3	5	10	6	4	8	11	1	2	12	9	7
8	9	2	12	10	5	7	6	4	3	11	1
10	8	4	7	6	11	9	3	12	1	2	5
2	3	9	1	8	12	10	5	11	7	6	4
12	6	11	5	7	2	1	4	3	9	8	10
1	11	6	10	12	3	4	9	7	8	5	2
9	2	5	8	11	1	6	7	10	4	12	3
4	7	12	3	5	10	2	8	6	11	1	9
11	12	8	4	1	7	5	10	9	2	3	6
6	10	3	2	9	4	8	11	1	5	7	12
5	1	7	9	2	6	3	12	8	10	4	11

解　答

107

12	7	11	4	5	1	6	9	10	2	3	8
2	1	10	5	8	11	4	3	12	7	9	6
8	3	9	6	7	2	12	10	4	11	5	1
10	2	12	7	6	8	3	4	1	5	11	9
3	5	8	11	9	10	2	1	7	12	6	4
4	9	6	1	11	12	5	7	8	10	2	3
7	6	2	9	10	3	8	5	11	1	4	12
11	12	4	10	1	6	9	2	3	8	7	5
1	8	5	3	4	7	11	12	9	6	10	2
5	4	7	2	12	9	10	8	6	3	1	11
6	10	3	8	2	4	1	11	5	9	12	7
9	11	1	12	3	5	7	6	2	4	8	10

108

8	1	11	10	5	7	6	9	4	3	12	2
4	3	9	2	11	8	12	1	6	10	7	5
5	7	6	12	10	4	3	2	8	1	11	9
9	8	4	1	7	11	5	6	3	2	10	12
6	5	12	7	1	10	2	3	11	9	4	8
11	10	2	3	9	12	4	8	5	7	1	6
1	2	5	11	6	3	9	12	7	4	8	10
10	4	7	6	2	1	8	11	12	5	9	3
12	9	3	8	4	5	10	7	2	11	6	1
3	11	10	4	12	6	1	5	9	8	2	7
7	12	8	9	3	2	11	10	1	6	5	4
2	6	1	5	8	9	7	4	10	12	3	11

解　答

10	7	1	8	3	2	11	9	4	12	5	6
12	3	2	4	8	6	1	5	7	9	10	11
5	11	9	6	10	12	7	4	1	8	3	2
2	8	10	12	5	9	6	11	3	7	1	4
3	6	11	9	12	1	4	7	5	2	8	10
7	1	4	5	2	10	3	8	9	6	11	12
4	5	6	10	1	7	12	2	8	11	9	3
11	2	3	7	9	4	8	10	12	5	6	1
9	12	8	1	6	11	5	3	10	4	2	7
6	4	7	3	11	5	9	1	2	10	12	8
8	10	5	11	4	3	2	12	6	1	7	9
1	9	12	2	7	8	10	6	11	3	4	5

7	3	10	1	2	4	12	11	6	9	5	8
8	2	6	9	10	1	3	5	12	11	4	7
11	5	12	4	9	8	6	7	3	1	2	10
6	1	11	2	12	3	7	4	8	5	10	9
9	8	7	5	1	2	11	10	4	6	12	3
10	12	4	3	6	9	5	8	7	2	1	11
12	4	5	7	3	10	9	1	2	8	11	6
2	9	3	10	5	11	8	6	1	12	7	4
1	6	8	11	4	7	2	12	9	10	3	5
5	7	9	6	11	12	4	2	10	3	8	1
3	10	2	8	7	5	1	9	11	4	6	12
4	11	1	12	8	6	10	3	5	7	9	2

解 答

111

11	8	9	2	3	5	10	1	7	6	4	12
3	10	6	4	2	11	12	7	5	9	1	8
1	5	12	7	6	8	9	4	2	3	11	10
6	9	10	12	5	2	8	11	1	7	3	4
5	1	3	8	7	6	4	12	9	10	2	11
2	7	4	11	9	1	3	10	12	5	8	6
8	6	2	5	4	3	11	9	10	1	12	7
7	12	11	9	8	10	1	2	6	4	5	3
4	3	1	10	12	7	6	5	8	11	9	2
10	11	8	3	1	9	2	6	4	12	7	5
12	2	7	1	10	4	5	3	11	8	6	9
9	4	5	6	11	12	7	8	3	2	10	1

112

4	3	8	9	5	7	1	2	11	12	6	10
1	7	12	5	3	11	10	6	2	9	8	4
11	10	6	2	9	12	4	8	7	5	1	3
6	12	5	10	4	8	3	9	1	2	7	11
9	4	7	8	10	1	2	11	3	6	5	12
2	1	11	3	12	6	7	5	9	10	4	8
10	11	4	1	6	3	8	12	5	7	2	9
7	2	3	12	1	9	5	10	8	4	11	6
5	8	9	6	7	2	11	4	10	3	12	1
12	9	2	7	11	10	6	1	4	8	3	5
8	5	10	11	2	4	12	3	6	1	9	7
3	6	1	4	8	5	9	7	12	11	10	2

解　答

113

1	4	8	6	9	2	7	3	10	5	12	11
3	5	9	2	1	12	10	11	4	7	6	8
10	11	7	12	8	6	5	4	9	1	3	2
4	2	5	11	10	7	3	1	6	8	9	12
8	1	10	9	2	4	12	6	11	3	7	5
7	12	6	3	11	5	8	9	2	4	1	10
6	9	2	1	3	8	11	7	5	12	10	4
5	8	4	10	6	9	1	12	3	11	2	7
11	3	12	7	5	10	4	2	1	6	8	9
2	7	3	4	12	1	9	5	8	10	11	6
12	6	11	8	4	3	2	10	7	9	5	1
9	10	1	5	7	11	6	8	12	2	4	3

114

5	10	11	3	12	4	8	1	9	6	2	7
12	9	8	2	10	3	6	7	5	11	1	4
6	1	7	4	5	9	11	2	8	3	10	12
2	12	3	10	7	8	9	11	1	5	4	6
1	7	4	11	3	5	2	6	12	9	8	10
8	5	9	6	4	1	10	12	7	2	3	11
9	3	6	12	11	7	1	4	10	8	5	2
4	11	1	8	6	2	5	10	3	12	7	9
10	2	5	7	8	12	3	9	11	4	6	1
3	6	2	9	1	11	7	5	4	10	12	8
11	8	12	1	2	10	4	3	6	7	9	5
7	4	10	5	9	6	12	8	2	1	11	3

解 答

3	1	7	11	2	12	8	6	5	4	10	9
4	5	8	12	1	3	10	9	6	7	2	11
10	9	6	2	4	5	7	11	3	1	8	12
7	3	11	4	5	6	12	10	1	2	9	8
8	10	9	5	3	7	1	2	4	12	11	6
6	12	2	1	9	8	11	4	7	10	5	3
2	7	3	9	6	11	4	1	8	5	12	10
12	4	1	10	8	2	3	5	11	9	6	7
11	8	5	6	12	10	9	7	2	3	4	1
1	11	10	8	7	4	2	12	9	6	3	5
5	2	12	7	11	9	6	3	10	8	1	4
9	6	4	3	10	1	5	8	12	11	7	2

7	12	3	2	8	11	5	1	10	6	4	9
11	5	6	8	3	10	9	4	7	2	12	1
9	4	10	1	2	12	7	6	11	8	3	5
12	9	7	11	4	1	8	3	2	5	10	6
2	8	4	10	7	5	6	12	1	11	9	3
3	1	5	6	10	9	11	2	12	7	8	4
8	7	12	9	11	6	2	5	3	4	1	10
6	10	2	3	12	4	1	8	5	9	7	11
5	11	1	4	9	7	3	10	8	12	6	2
4	3	11	12	5	8	10	9	6	1	2	7
1	2	8	5	6	3	4	7	9	10	11	12
10	6	9	7	1	2	12	11	4	3	5	8

解 答

5	12	7	3	10	2	6	8	1	9	4	11
10	9	6	8	5	11	1	4	2	12	3	7
2	4	1	11	12	7	9	3	10	5	6	8
9	5	10	2	4	1	8	6	3	7	11	12
3	1	11	12	9	10	2	7	8	6	5	4
8	7	4	6	3	12	5	11	9	10	1	2
4	2	12	5	6	9	7	1	11	8	10	3
11	10	9	7	8	4	3	12	5	1	2	6
6	8	3	1	2	5	11	10	12	4	7	9
1	3	5	9	7	8	4	2	6	11	12	10
7	6	8	10	11	3	12	5	4	2	9	1
12	11	2	4	1	6	10	9	7	3	8	5

11	6	9	2	7	4	1	10	8	5	3	12
12	5	3	1	6	9	8	11	7	10	4	2
10	8	4	7	3	5	2	12	9	6	1	11
3	4	1	12	10	6	5	2	11	7	8	9
5	9	7	8	12	3	11	4	10	1	2	6
6	10	2	11	1	7	9	8	3	12	5	4
4	2	12	10	5	1	3	9	6	11	7	8
8	3	5	6	2	11	12	7	4	9	10	1
1	7	11	9	8	10	4	6	5	2	12	3
2	12	10	5	11	8	6	3	1	4	9	7
7	11	8	4	9	2	10	1	12	3	6	5
9	1	6	3	4	12	7	5	2	8	11	10

解　答

119

7	3	8	9	11	1	10	5	6	2	4	12
4	1	11	2	6	9	8	12	5	7	10	3
10	12	6	5	2	3	4	7	1	11	8	9
1	7	12	6	9	2	11	8	3	4	5	10
2	10	9	11	1	5	3	4	7	6	12	8
8	4	5	3	12	10	7	6	11	9	2	1
9	11	2	10	3	8	6	1	12	5	7	4
5	8	4	12	10	7	2	11	9	1	3	6
3	6	7	1	4	12	5	9	8	10	11	2
6	9	3	7	5	4	12	2	10	8	1	11
11	2	10	8	7	6	1	3	4	12	9	5
12	5	1	4	8	11	9	10	2	3	6	7

120

6	12	9	1	11	8	10	7	3	5	4	2
5	7	3	4	2	9	12	1	8	10	6	11
2	8	10	11	5	3	4	6	12	7	1	9
10	4	8	6	7	12	11	5	9	3	2	1
7	5	2	12	8	1	3	9	4	6	11	10
3	11	1	9	4	10	6	2	5	8	7	12
1	10	12	2	9	11	8	3	7	4	5	6
8	6	4	7	10	2	5	12	1	11	9	3
11	9	5	3	1	6	7	4	10	2	12	8
9	2	6	5	3	7	1	10	11	12	8	4
4	1	11	10	12	5	2	8	6	9	3	7
12	3	7	8	6	4	9	11	2	1	10	5

解　答

11	6	12	5	2	4	10	8	1	3	9	7
8	10	4	1	9	3	12	7	2	5	6	11
9	7	2	3	11	6	1	5	4	8	10	12
2	11	5	6	8	1	9	3	7	10	12	4
10	3	1	4	12	2	7	6	9	11	5	8
12	9	7	8	5	10	4	11	6	1	3	2
3	5	10	12	7	11	2	4	8	6	1	9
4	1	6	11	3	12	8	9	5	7	2	10
7	2	8	9	1	5	6	10	12	4	11	3
1	12	11	7	10	8	5	2	3	9	4	6
6	8	3	2	4	9	11	1	10	12	7	5
5	4	9	10	6	7	3	12	11	2	8	1

7	3	4	2	12	8	6	11	5	9	1	10
5	12	8	10	9	1	4	2	11	3	6	7
9	6	11	1	10	5	7	3	12	2	4	8
8	7	3	12	5	2	9	6	4	11	10	1
2	1	6	11	4	7	8	10	9	5	3	12
10	4	9	5	1	3	11	12	6	7	8	2
12	8	1	4	7	9	2	5	10	6	11	3
6	11	10	9	3	12	1	8	7	4	2	5
3	2	5	7	11	6	10	4	8	1	12	9
4	5	7	3	6	10	12	1	2	8	9	11
11	9	12	8	2	4	3	7	1	10	5	6
1	10	2	6	8	11	5	9	3	12	7	4

解　答

123

1	2	8	3	10	5	11	4	12	6	9	7
6	5	10	4	12	8	9	7	3	1	11	2
11	9	7	12	2	1	6	3	5	10	4	8
7	6	2	8	5	10	4	1	11	9	3	12
3	12	11	5	7	9	2	6	10	8	1	4
4	1	9	10	3	12	8	11	6	2	7	5
9	8	12	1	6	2	3	10	7	4	5	11
10	11	3	2	1	4	7	5	8	12	6	9
5	4	6	7	8	11	12	9	1	3	2	10
2	7	1	11	9	3	10	8	4	5	12	6
8	3	4	9	11	6	5	12	2	7	10	1
12	10	5	6	4	7	1	2	9	11	8	3

124

10	11	12	1	2	7	6	4	9	8	5	3
8	3	9	6	12	11	1	5	4	7	2	10
5	7	4	2	8	3	9	10	6	1	12	11
7	1	10	3	5	4	2	11	8	12	6	9
11	5	8	9	6	1	3	12	7	2	10	4
2	12	6	4	7	9	10	8	1	3	11	5
12	9	5	7	10	6	11	2	3	4	1	8
3	6	11	10	9	8	4	1	12	5	7	2
1	4	2	8	3	12	5	7	10	11	9	6
4	8	7	5	11	10	12	6	2	9	3	1
9	10	1	11	4	2	7	3	5	6	8	12
6	2	3	12	1	5	8	9	11	10	4	7

解　答

9	7	10	5	1	11	4	8	12	2	6	3
1	12	2	4	9	5	6	3	8	7	10	11
3	11	8	6	10	12	7	2	4	9	5	1
5	1	6	2	12	8	9	10	3	4	11	7
10	4	7	11	5	1	3	6	9	12	2	8
12	3	9	8	2	7	11	4	10	5	1	6
2	5	3	12	4	6	10	1	7	11	8	9
4	9	11	10	8	3	5	7	6	1	12	2
8	6	1	7	11	9	2	12	5	3	4	10
11	2	12	9	3	10	8	5	1	6	7	4
6	10	5	3	7	4	1	11	2	8	9	12
7	8	4	1	6	2	12	9	11	10	3	5

11	9	10	6	4	3	5	8	2	12	1	7
2	5	3	8	10	1	7	12	11	4	9	6
1	7	12	4	6	11	9	2	10	3	5	8
5	4	11	3	7	2	12	9	8	1	6	10
7	6	1	2	8	10	11	5	4	9	3	12
10	12	8	9	3	4	1	6	5	11	7	2
9	8	4	10	12	7	3	1	6	2	11	5
3	11	6	1	2	5	10	4	7	8	12	9
12	2	5	7	9	8	6	11	3	10	4	1
4	10	7	5	1	9	2	3	12	6	8	11
8	1	2	12	11	6	4	7	9	5	10	3
6	3	9	11	5	12	8	10	1	7	2	4

解　答

127

8	12	10	4	1	6	7	5	11	3	2	9
3	11	9	1	4	2	12	10	6	5	7	8
2	6	5	7	9	8	3	11	1	12	10	4
9	1	2	11	8	5	6	7	12	10	4	3
12	10	8	5	2	1	4	3	9	7	6	11
4	3	7	6	12	10	11	9	5	2	8	1
10	7	4	3	11	12	5	8	2	9	1	6
5	2	6	8	7	9	1	4	3	11	12	10
1	9	11	12	10	3	2	6	8	4	5	7
6	5	12	10	3	7	9	1	4	8	11	2
11	8	1	9	5	4	10	2	7	6	3	12
7	4	3	2	6	11	8	12	10	1	9	5

128

5	1	7	4	2	11	10	12	3	8	6	9
9	3	8	10	6	7	4	5	2	11	12	1
6	2	11	12	9	8	3	1	5	7	4	10
2	7	10	3	11	4	12	8	1	5	9	6
11	9	6	1	7	5	2	10	12	3	8	4
8	12	4	5	3	1	9	6	7	2	10	11
10	8	9	6	4	3	5	2	11	12	1	7
3	4	1	11	8	12	6	7	10	9	5	2
7	5	12	2	1	10	11	9	6	4	3	8
4	6	3	7	12	9	1	11	8	10	2	5
12	10	2	8	5	6	7	4	9	1	11	3
1	11	5	9	10	2	8	3	4	6	7	12

解　答

11	8	3	4	5	1	10	7	6	12	2	9
10	12	9	7	3	8	6	2	11	1	4	5
6	1	5	2	4	9	11	12	8	3	7	10
2	5	8	12	10	11	3	1	9	4	6	7
3	6	1	10	9	12	7	4	2	8	5	11
4	9	7	11	8	6	2	5	1	10	12	3
1	11	2	6	12	5	8	9	3	7	10	4
7	3	12	8	6	10	4	11	5	2	9	1
9	4	10	5	7	2	1	3	12	11	8	6
8	2	4	3	1	7	5	6	10	9	11	12
5	7	11	9	2	3	12	10	4	6	1	8
12	10	6	1	11	4	9	8	7	5	3	2

2	10	5	6	9	1	12	7	11	8	4	3
11	9	4	8	6	10	2	3	12	5	7	1
3	12	1	7	4	11	8	5	6	9	10	2
10	3	8	11	12	6	1	9	7	4	2	5
1	7	9	4	10	5	11	2	3	12	8	6
5	6	12	2	3	4	7	8	9	10	1	11
8	11	2	5	1	9	6	4	10	3	12	7
7	1	10	9	8	3	5	12	2	6	11	4
6	4	3	12	2	7	10	11	5	1	9	8
4	2	11	10	5	8	9	6	1	7	3	12
9	5	7	3	11	12	4	1	8	2	6	10
12	8	6	1	7	2	3	10	4	11	5	9

解　答

131

4	9	6	11	1	10	7	3	12	8	2	5
8	7	1	2	11	6	5	12	4	10	3	9
3	12	5	10	8	4	2	9	1	6	7	11
2	4	10	1	9	11	12	8	5	7	6	3
9	3	7	6	5	2	10	1	11	12	4	8
11	8	12	5	4	7	3	6	2	9	1	10
6	5	2	3	10	9	4	7	8	11	12	1
12	1	9	8	2	3	6	11	10	4	5	7
7	10	11	4	12	1	8	5	3	2	9	6
5	6	4	12	3	8	9	10	7	1	11	2
10	11	3	9	7	12	1	2	6	5	8	4
1	2	8	7	6	5	11	4	9	3	10	12

132

1	12	11	2	7	4	8	9	6	10	3	5
5	4	7	9	6	2	10	3	8	12	1	11
6	10	8	3	11	1	12	5	7	4	2	9
8	2	10	12	4	3	11	6	9	7	5	1
3	7	5	6	12	8	9	1	4	11	10	2
4	11	9	1	5	10	7	2	3	8	12	6
11	6	1	10	9	5	4	7	2	3	8	12
9	8	4	7	3	12	2	11	1	5	6	10
2	3	12	5	8	6	1	10	11	9	7	4
7	5	2	4	10	11	6	8	12	1	9	3
12	1	3	8	2	9	5	4	10	6	11	7
10	9	6	11	1	7	3	12	5	2	4	8

解　答

12	2	9	6	11	5	7	1	8	3	10	4
1	7	5	3	2	4	10	8	6	11	12	9
8	11	4	10	3	12	9	6	2	7	5	1
7	10	2	11	5	3	12	4	9	8	1	6
9	1	8	12	10	2	6	7	5	4	11	3
6	4	3	5	9	8	1	11	7	10	2	12
4	9	1	8	7	10	3	5	11	12	6	2
11	12	6	2	4	1	8	9	10	5	3	7
5	3	10	7	12	6	11	2	1	9	4	8
2	5	12	9	1	7	4	10	3	6	8	11
10	6	11	4	8	9	2	3	12	1	7	5
3	8	7	1	6	11	5	12	4	2	9	10

9	12	8	10	7	5	2	6	11	4	1	3
7	1	6	5	12	4	11	3	2	9	10	8
4	3	11	2	10	8	9	1	12	5	6	7
8	2	9	3	11	10	6	12	1	7	5	4
6	4	12	1	8	9	7	5	10	3	11	2
11	10	5	7	4	1	3	2	6	12	8	9
10	6	2	9	1	7	5	11	3	8	4	12
3	7	4	8	9	6	12	10	5	11	2	1
5	11	1	12	3	2	8	4	9	10	7	6
1	8	3	6	5	12	10	7	4	2	9	11
12	5	7	4	2	11	1	9	8	6	3	10
2	9	10	11	6	3	4	8	7	1	12	5

解　答

135

10	12	5	4	7	11	9	8	1	6	3	2
2	9	6	3	10	1	12	4	7	8	5	11
8	7	1	11	6	5	2	3	9	10	4	12
5	3	4	9	1	8	10	2	6	11	12	7
12	8	11	2	5	7	3	6	10	4	9	1
6	10	7	1	4	12	11	9	8	3	2	5
7	2	8	10	11	4	1	12	5	9	6	3
11	1	12	5	3	9	6	10	2	7	8	4
9	4	3	6	8	2	7	5	12	1	11	10
3	6	2	8	12	10	4	7	11	5	1	9
1	5	9	7	2	3	8	11	4	12	10	6
4	11	10	12	9	6	5	1	3	2	7	8

136

6	3	11	4	1	2	8	7	9	10	12	5
2	9	12	1	6	4	10	5	7	11	8	3
10	5	7	8	3	11	9	12	2	1	4	6
9	4	10	3	5	8	6	2	12	7	11	1
12	2	6	11	9	3	7	1	8	5	10	4
1	7	8	5	12	10	11	4	6	9	3	2
8	12	5	2	11	7	4	6	10	3	1	9
3	11	9	10	2	1	5	8	4	12	6	7
7	1	4	6	10	9	12	3	11	2	5	8
5	8	3	12	7	6	2	11	1	4	9	10
11	6	2	9	4	5	1	10	3	8	7	12
4	10	1	7	8	12	3	9	5	6	2	11

解　答

8	6	11	3	1	4	5	12	9	7	2	10
12	5	9	4	6	2	7	10	3	8	1	11
2	7	10	1	11	8	9	3	6	5	12	4
11	10	4	8	5	7	6	2	12	1	3	9
6	12	3	2	4	1	10	9	5	11	8	7
7	1	5	9	12	11	3	8	2	4	10	6
5	8	2	6	3	10	12	4	11	9	7	1
1	4	7	11	2	9	8	5	10	12	6	3
3	9	12	10	7	6	11	1	8	2	4	5
9	2	8	5	10	3	4	7	1	6	11	12
4	3	6	12	8	5	1	11	7	10	9	2
10	11	1	7	9	12	2	6	4	3	5	8

6	2	3	8	12	5	10	4	9	11	1	7
10	4	12	7	1	2	9	11	5	8	3	6
11	5	9	1	3	7	8	6	12	10	2	4
12	8	6	3	7	10	1	9	4	5	11	2
2	7	10	4	8	6	11	5	1	9	12	3
9	1	5	11	2	12	4	3	7	6	8	10
4	11	1	6	9	3	7	2	8	12	10	5
3	9	2	10	11	8	5	12	6	7	4	1
7	12	8	5	10	4	6	1	2	3	9	11
8	3	11	2	6	1	12	7	10	4	5	9
5	10	7	9	4	11	2	8	3	1	6	12
1	6	4	12	5	9	3	10	11	2	7	8

解　答

139

9	3	4	6	1	8	2	10	5	7	11	12
5	12	10	1	3	6	7	11	2	9	8	4
8	7	2	11	9	4	5	12	6	3	1	10
4	5	3	2	10	1	8	6	7	12	9	11
6	1	11	7	4	9	12	5	3	10	2	8
10	9	12	8	7	2	11	3	4	1	5	6
2	10	1	4	12	5	9	7	11	8	6	3
3	6	9	12	8	11	4	2	1	5	10	7
7	11	8	5	6	3	10	1	12	2	4	9
12	4	5	9	2	7	6	8	10	11	3	1
11	8	7	3	5	10	1	4	9	6	12	2
1	2	6	10	11	12	3	9	8	4	7	5

140

11	4	6	5	9	1	8	10	7	3	2	12
2	1	8	12	11	3	5	7	6	10	4	9
10	7	3	9	12	2	4	6	8	11	1	5
12	2	11	8	10	6	3	9	1	5	7	4
1	6	9	10	8	4	7	5	2	12	11	3
5	3	4	7	2	11	12	1	9	8	6	10
7	8	12	6	3	5	9	4	11	1	10	2
4	10	1	11	6	12	2	8	3	9	5	7
9	5	2	3	1	7	10	11	4	6	12	8
6	12	5	2	4	8	1	3	10	7	9	11
8	11	10	4	7	9	6	12	5	2	3	1
3	9	7	1	5	10	11	2	12	4	8	6

解 答

141

1	12	8	5	7	2	9	3	6	11	4	10
4	10	7	6	12	11	8	5	1	3	2	9
2	11	9	3	1	6	10	4	12	5	7	8
5	2	11	4	10	8	1	6	9	7	3	12
7	3	1	9	4	12	2	11	5	10	8	6
10	8	6	12	3	9	5	7	4	1	11	2
8	5	10	1	6	3	11	9	2	4	12	7
12	9	4	2	8	1	7	10	11	6	5	3
6	7	3	11	5	4	12	2	8	9	10	1
9	1	2	10	11	7	4	12	3	8	6	5
3	4	5	8	2	10	6	1	7	12	9	11
11	6	12	7	9	5	3	8	10	2	1	4

142

11	12	10	8	9	4	3	7	2	5	6	1
1	3	5	2	10	8	11	6	12	9	7	4
4	9	6	7	12	1	5	2	8	3	11	10
6	4	12	5	2	9	7	8	10	11	1	3
3	7	2	10	1	11	6	4	9	12	8	5
9	11	8	1	5	3	12	10	7	4	2	6
10	6	4	12	7	2	8	5	3	1	9	11
7	8	11	9	4	12	1	3	5	6	10	2
5	2	1	3	6	10	9	11	4	7	12	8
2	1	3	11	8	7	4	9	6	10	5	12
8	5	7	4	11	6	10	12	1	2	3	9
12	10	9	6	3	5	2	1	11	8	4	7

解　答

143

8	5	1	2	7	4	12	11	3	9	6	10
11	12	6	3	9	10	2	8	7	4	1	5
10	9	7	4	6	5	1	3	8	12	2	11
9	1	8	11	10	6	4	12	2	7	5	3
7	2	4	10	3	9	8	5	1	11	12	6
3	6	5	12	2	1	11	7	9	10	8	4
6	10	9	1	11	12	3	2	4	5	7	8
12	11	2	8	4	7	5	6	10	1	3	9
5	4	3	7	1	8	10	9	6	2	11	12
1	7	11	6	12	3	9	10	5	8	4	2
4	8	12	9	5	2	6	1	11	3	10	7
2	3	10	5	8	11	7	4	12	6	9	1

144

3	12	2	1	8	7	4	10	5	11	9	6
10	11	8	7	9	12	6	5	2	1	3	4
6	5	4	9	3	1	2	11	8	7	12	10
1	3	6	10	11	5	8	9	7	4	2	12
11	4	12	2	6	10	7	1	9	3	5	8
5	7	9	8	12	4	3	2	11	10	6	1
7	9	3	5	1	8	11	6	4	12	10	2
8	6	11	12	5	2	10	4	3	9	1	7
2	10	1	4	7	3	9	12	6	5	8	11
9	2	10	3	4	11	12	8	1	6	7	5
12	1	7	11	2	6	5	3	10	8	4	9
4	8	5	6	10	9	1	7	12	2	11	3

解 答

10	3	9	1	12	8	11	4	5	7	6	2
12	2	4	6	5	1	3	7	10	8	9	11
8	5	11	7	9	10	6	2	3	1	12	4
3	7	12	10	8	2	4	6	1	9	11	5
11	9	5	2	3	12	10	1	8	4	7	6
1	6	8	4	11	5	7	9	12	10	2	3
9	11	3	5	4	7	8	10	6	2	1	12
7	1	2	8	6	11	9	12	4	5	3	10
6	4	10	12	2	3	1	5	9	11	8	7
2	12	7	3	10	9	5	8	11	6	4	1
4	10	1	9	7	6	12	11	2	3	5	8
5	8	6	11	1	4	2	3	7	12	10	9

145

1	3	5	9	12	4	2	7	6	10	11	8
12	4	8	6	9	10	1	11	5	2	7	3
2	10	7	11	3	8	5	6	4	12	9	1
8	11	2	10	6	1	7	3	9	5	12	4
6	1	9	12	8	5	4	2	10	7	3	11
4	7	3	5	10	11	9	12	1	6	8	2
9	2	12	1	11	6	8	5	7	3	4	10
5	6	10	4	2	7	3	9	11	8	1	12
7	8	11	3	1	12	10	4	2	9	6	5
3	9	1	8	4	2	6	10	12	11	5	7
10	12	6	7	5	3	11	1	8	4	2	9
11	5	4	2	7	9	12	8	3	1	10	6

146

解　答

147

1	9	11	10	3	5	6	4	7	12	8	2
3	2	7	8	1	9	10	12	11	6	4	5
12	4	6	5	11	8	2	7	1	10	9	3
5	6	1	7	9	10	12	3	4	2	11	8
9	11	8	3	4	7	5	2	10	1	6	12
10	12	2	4	6	1	8	11	3	7	5	9
2	1	5	11	7	3	4	10	9	8	12	6
8	7	9	6	12	2	11	1	5	4	3	10
4	3	10	12	5	6	9	8	2	11	7	1
7	8	12	2	10	4	3	9	6	5	1	11
6	10	4	9	8	11	1	5	12	3	2	7
11	5	3	1	2	12	7	6	8	9	10	4

148

9	3	7	1	4	2	6	11	8	12	10	5
4	8	2	12	10	5	3	1	7	11	9	6
5	11	6	10	9	12	7	8	2	1	4	3
10	5	9	7	6	1	4	2	11	8	3	12
6	1	3	8	11	9	10	12	4	5	7	2
12	2	11	4	8	7	5	3	10	9	6	1
8	6	12	5	7	11	9	4	1	3	2	10
2	7	4	3	12	8	1	10	5	6	11	9
1	9	10	11	5	3	2	6	12	7	8	4
3	10	8	9	1	4	12	7	6	2	5	11
11	12	5	6	2	10	8	9	3	4	1	7
7	4	1	2	3	6	11	5	9	10	12	8

解　答

7	8	11	5	4	12	9	3	10	1	2	6
1	6	12	4	8	7	2	10	5	11	3	9
9	3	10	2	11	1	6	5	7	8	12	4
5	1	8	12	3	2	4	9	6	7	10	11
2	7	3	10	12	8	11	6	9	5	4	1
11	9	4	6	7	10	5	1	3	12	8	2
4	12	2	7	5	11	10	8	1	9	6	3
8	5	6	11	1	9	3	2	4	10	7	12
3	10	9	1	6	4	12	7	8	2	11	5
10	11	7	9	2	3	1	4	12	6	5	8
6	2	1	3	10	5	8	12	11	4	9	7
12	4	5	8	9	6	7	11	2	3	1	10

11	6	9	8	2	3	10	5	12	4	7	1
10	5	4	1	9	11	12	7	2	3	8	6
2	7	3	12	1	6	4	8	5	11	9	10
9	12	8	4	10	2	3	6	7	5	1	11
5	11	6	2	7	1	9	4	3	12	10	8
7	1	10	3	11	8	5	12	9	2	6	4
3	8	2	5	12	7	6	1	11	10	4	9
12	4	1	11	5	9	8	10	6	7	3	2
6	9	7	10	3	4	11	2	8	1	12	5
8	10	12	6	4	5	2	3	1	9	11	7
4	2	11	7	8	12	1	9	10	6	5	3
1	3	5	9	6	10	7	11	4	8	2	12

解　答

151

7	6	4	8	5	12	3	10	2	11	1	9
2	10	5	1	9	8	6	11	12	3	7	4
11	12	3	9	7	2	1	4	8	5	6	10
10	9	11	12	4	5	2	8	7	1	3	6
5	4	7	3	11	1	9	6	10	2	8	12
1	8	6	2	3	10	7	12	9	4	5	11
6	2	1	4	8	3	10	5	11	12	9	7
8	5	12	7	2	9	11	1	6	10	4	3
9	3	10	11	6	4	12	7	5	8	2	1
3	7	8	6	10	11	4	2	1	9	12	5
12	11	9	5	1	7	8	3	4	6	10	2
4	1	2	10	12	6	5	9	3	7	11	8

152

7	10	9	2	11	5	6	4	12	3	8	1
12	6	11	8	2	1	7	3	9	5	10	4
3	5	1	4	12	10	9	8	7	6	11	2
10	7	4	9	1	12	3	11	8	2	6	5
8	12	5	3	6	7	4	2	1	11	9	10
6	1	2	11	10	9	8	5	3	7	4	12
1	9	12	5	4	11	2	7	10	8	3	6
2	8	3	7	5	6	1	10	4	9	12	11
4	11	6	10	8	3	12	9	2	1	5	7
9	4	8	12	7	2	11	6	5	10	1	3
5	3	7	6	9	4	10	1	11	12	2	8
11	2	10	1	3	8	5	12	6	4	7	9

解　答

153

2	3	12	4	7	9	10	6	5	1	11	8
11	9	1	6	4	8	5	2	12	10	3	7
8	7	10	5	11	1	3	12	2	6	4	9
3	8	11	9	2	10	12	4	7	5	6	1
1	10	5	12	6	11	9	7	4	2	8	3
6	2	4	7	3	5	1	8	10	9	12	11
5	6	8	10	12	2	11	9	1	3	7	4
4	1	2	3	8	7	6	5	11	12	9	10
9	12	7	11	1	3	4	10	6	8	2	5
10	4	9	8	5	6	2	11	3	7	1	12
12	5	3	2	9	4	7	1	8	11	10	6
7	11	6	1	10	12	8	3	9	4	5	2

154

6	12	2	9	11	3	5	4	8	1	7	10
10	11	1	7	6	9	12	8	4	2	3	5
3	5	4	8	7	10	1	2	9	12	6	11
2	6	10	3	4	7	11	9	5	8	12	1
12	7	9	11	2	5	8	1	6	4	10	3
5	1	8	4	12	6	3	10	7	9	11	2
11	4	7	5	3	12	2	6	1	10	9	8
8	10	12	1	9	4	7	5	11	3	2	6
9	2	3	6	1	8	10	11	12	5	4	7
4	9	11	10	8	1	6	3	2	7	5	12
7	8	5	2	10	11	9	12	3	6	1	4
1	3	6	12	5	2	4	7	10	11	8	9

解　答

155

1	8	3	4	6	12	5	11	10	9	2	7
12	5	6	9	3	7	10	2	11	1	8	4
2	10	7	11	4	8	9	1	6	12	3	5
8	12	2	5	10	1	4	6	3	11	7	9
3	9	1	6	12	5	11	7	8	2	4	10
10	11	4	7	9	3	2	8	1	5	6	12
6	7	9	3	11	2	1	12	5	4	10	8
11	1	10	12	5	4	8	3	2	7	9	6
5	4	8	2	7	9	6	10	12	3	1	11
9	3	5	1	8	6	12	4	7	10	11	2
7	6	12	10	2	11	3	9	4	8	5	1
4	2	11	8	1	10	7	5	9	6	12	3

156

8	12	2	9	5	6	1	10	7	4	3	11
7	11	5	1	8	2	3	4	6	9	12	10
10	3	6	4	9	7	11	12	8	1	5	2
9	2	7	11	4	3	5	8	1	6	10	12
5	10	8	6	11	12	9	1	3	7	2	4
4	1	12	3	7	10	6	2	9	8	11	5
1	6	4	2	10	9	12	11	5	3	8	7
12	8	9	10	3	4	7	5	11	2	6	1
11	5	3	7	2	1	8	6	10	12	4	9
2	4	1	8	6	5	10	7	12	11	9	3
6	9	10	12	1	11	2	3	4	5	7	8
3	7	11	5	12	8	4	9	2	10	1	6

解 答

2	10	8	3	12	1	4	7	9	6	11	5
11	5	9	1	2	6	3	8	4	10	7	12
4	7	12	6	5	9	10	11	8	3	1	2
10	2	5	12	1	7	8	6	3	11	9	4
8	4	1	9	3	2	11	12	5	7	6	10
7	6	3	11	10	5	9	4	12	2	8	1
5	12	7	2	4	8	1	10	6	9	3	11
9	8	11	4	6	3	2	5	1	12	10	7
1	3	6	10	7	11	12	9	2	5	4	8
6	9	10	8	11	12	5	1	7	4	2	3
3	1	4	5	9	10	7	2	11	8	12	6
12	11	2	7	8	4	6	3	10	1	5	9

4	3	5	8	11	2	9	7	12	1	10	6
9	11	7	10	4	6	12	1	5	8	2	3
2	12	6	1	8	5	10	3	7	11	4	9
11	10	3	2	7	8	4	6	9	12	5	1
7	6	1	4	12	3	5	9	8	2	11	10
5	8	9	12	2	11	1	10	6	3	7	4
10	2	12	9	1	7	3	4	11	6	8	5
8	1	4	3	5	12	6	11	2	10	9	7
6	5	11	7	9	10	8	2	1	4	3	12
1	9	8	6	3	4	11	5	10	7	12	2
3	7	10	11	6	9	2	12	4	5	1	8
12	4	2	5	10	1	7	8	3	9	6	11

解 答

159

10	5	7	2	11	3	4	6	8	12	1	9
3	1	8	11	5	7	12	9	6	10	2	4
6	12	4	9	10	1	8	2	7	11	5	3
1	11	12	5	7	10	3	4	2	9	6	8
4	9	3	6	12	8	2	11	5	7	10	1
7	10	2	8	1	9	6	5	11	4	3	12
2	3	11	12	4	5	1	7	9	6	8	10
5	4	1	10	8	6	9	12	3	2	11	7
9	8	6	7	2	11	10	3	4	1	12	5
12	6	10	4	9	2	5	8	1	3	7	11
8	7	9	3	6	12	11	1	10	5	4	2
11	2	5	1	3	4	7	10	12	8	9	6

160

11	3	10	7	2	5	6	9	4	1	12	8
8	12	2	1	4	10	11	3	6	7	9	5
4	9	6	5	12	7	8	1	3	11	2	10
9	2	8	10	3	1	5	6	12	4	7	11
3	11	5	12	10	9	7	4	8	6	1	2
7	1	4	6	11	2	12	8	10	9	5	3
6	8	12	3	1	4	2	7	11	5	10	9
5	4	7	2	8	11	9	10	1	3	6	12
1	10	9	11	6	12	3	5	2	8	4	7
2	7	11	4	9	3	1	12	5	10	8	6
12	5	1	8	7	6	10	11	9	2	3	4
10	6	3	9	5	8	4	2	7	12	11	1

解　答

10	2	7	3	9	4	8	5	11	6	12	1
1	12	11	9	2	6	7	3	10	4	5	8
4	6	8	5	1	11	10	12	3	9	7	2
8	1	12	11	10	3	2	6	5	7	9	4
5	4	3	2	11	7	12	9	8	1	10	6
7	10	9	6	8	1	5	4	12	11	2	3
12	3	2	4	6	10	11	8	9	5	1	7
9	5	6	10	7	12	3	1	4	2	8	11
11	8	1	7	4	5	9	2	6	10	3	12
6	7	4	12	3	9	1	10	2	8	11	5
3	11	10	8	5	2	6	7	1	12	4	9
2	9	5	1	12	8	4	11	7	3	6	10

2	1	3	8	6	11	9	4	7	5	12	10
4	9	7	10	2	1	5	12	6	3	11	8
11	6	5	12	7	3	10	8	1	4	2	9
9	8	6	7	4	2	1	10	5	12	3	11
10	11	2	3	12	6	7	5	4	9	8	1
1	5	12	4	8	9	3	11	10	2	7	6
6	10	11	1	9	5	12	7	2	8	4	3
8	7	9	5	1	4	2	3	11	6	10	12
3	12	4	2	11	10	8	6	9	7	1	5
12	2	8	6	10	7	11	9	3	1	5	4
5	4	1	11	3	12	6	2	8	10	9	7
7	3	10	9	5	8	4	1	12	11	6	2

解 答

163

11	5	10	9	4	7	3	12	1	8	6	2
1	12	8	6	9	2	5	10	3	4	11	7
7	3	4	2	1	6	8	11	9	5	10	12
12	8	2	4	5	1	9	7	11	10	3	6
10	11	5	3	12	8	4	6	2	1	7	9
6	7	9	1	3	10	11	2	5	12	8	4
4	9	7	10	6	5	2	3	8	11	12	1
5	2	3	11	7	12	1	8	6	9	4	10
8	1	6	12	11	9	10	4	7	2	5	3
9	6	12	8	10	11	7	1	4	3	2	5
3	10	11	5	2	4	6	9	12	7	1	8
2	4	1	7	8	3	12	5	10	6	9	11

164

12	5	10	7	8	2	9	11	1	6	3	4
9	11	6	4	10	3	1	12	2	7	8	5
1	2	8	3	5	6	4	7	10	12	9	11
7	6	4	12	2	10	5	1	8	3	11	9
10	9	11	5	6	7	3	8	4	1	12	2
8	3	2	1	9	12	11	4	5	10	7	6
4	10	12	8	1	9	6	5	7	11	2	3
11	7	9	6	4	8	2	3	12	5	1	10
5	1	3	2	7	11	12	10	9	4	6	8
3	8	5	9	12	1	10	6	11	2	4	7
2	4	1	11	3	5	7	9	6	8	10	12
6	12	7	10	11	4	8	2	3	9	5	1

解 答

4	6	12	1	9	2	8	3	10	7	11	5
8	10	7	2	4	1	5	11	12	3	9	6
3	5	11	9	10	7	6	12	8	4	1	2
2	4	1	6	7	10	3	9	11	12	5	8
7	3	8	12	6	5	11	2	4	1	10	9
11	9	10	5	12	4	1	8	6	2	3	7
9	2	6	7	5	11	12	10	3	8	4	1
12	11	4	8	2	3	9	1	5	6	7	10
10	1	5	3	8	6	7	4	9	11	2	12
5	12	9	11	1	8	4	7	2	10	6	3
1	8	2	4	3	9	10	6	7	5	12	11
6	7	3	10	11	12	2	5	1	9	8	4

9	1	4	12	8	5	3	6	2	7	10	11
7	11	8	3	10	1	4	2	9	5	6	12
6	2	5	10	12	11	7	9	8	3	1	4
10	8	7	5	4	2	6	1	12	9	11	3
4	12	6	11	3	8	9	10	7	2	5	1
2	9	3	1	7	12	5	11	10	8	4	6
5	3	2	8	9	7	11	4	1	6	12	10
11	10	12	7	5	6	1	8	3	4	2	9
1	4	9	6	2	10	12	3	5	11	8	7
3	6	10	9	1	4	2	5	11	12	7	8
8	7	11	2	6	9	10	12	4	1	3	5
12	5	1	4	11	3	8	7	6	10	9	2

解　答

167

1	5	8	7	9	12	10	11	3	4	6	2
4	6	12	9	5	8	3	2	1	10	11	7
2	3	10	11	7	6	1	4	9	8	5	12
9	2	6	1	12	3	4	8	11	5	7	10
5	7	3	8	10	1	11	6	12	9	2	4
12	4	11	10	2	5	9	7	8	3	1	6
11	12	4	2	8	7	6	9	10	1	3	5
7	10	9	3	1	4	5	12	6	2	8	11
8	1	5	6	11	10	2	3	4	7	12	9
3	11	2	12	4	9	7	1	5	6	10	8
10	8	1	4	6	2	12	5	7	11	9	3
6	9	7	5	3	11	8	10	2	12	4	1

168

9	2	1	7	11	3	6	12	10	4	8	5
5	3	12	10	2	8	7	4	1	9	11	6
8	4	11	6	10	9	1	5	7	2	12	3
3	8	2	11	9	7	5	1	12	6	10	4
12	7	9	4	6	10	2	8	5	3	1	11
10	5	6	1	12	11	4	3	8	7	9	2
4	10	8	3	1	2	11	9	6	5	7	12
11	9	7	2	5	12	8	6	4	10	3	1
1	6	5	12	3	4	10	7	9	11	2	8
6	11	3	9	4	1	12	10	2	8	5	7
2	12	4	8	7	5	9	11	3	1	6	10
7	1	10	5	8	6	3	2	11	12	4	9

解　答

8	6	9	12	1	2	11	7	4	5	10	3
10	1	4	11	3	5	6	12	8	7	9	2
7	2	5	3	4	9	8	10	12	11	1	6
5	8	1	4	7	11	10	3	6	2	12	9
11	9	2	7	5	6	12	4	1	8	3	10
12	10	3	6	9	1	2	8	7	4	11	5
1	4	8	5	11	3	9	6	2	10	7	12
6	3	11	9	12	10	7	2	5	1	8	4
2	7	12	10	8	4	5	1	9	3	6	11
3	11	6	8	2	12	1	5	10	9	4	7
4	5	10	1	6	7	3	9	11	12	2	8
9	12	7	2	10	8	4	11	3	6	5	1

5	6	10	9	3	7	4	8	12	1	2	11
8	2	12	3	5	1	10	11	7	9	6	4
11	1	4	7	9	6	12	2	3	8	10	5
3	9	8	5	7	11	1	10	2	12	4	6
2	12	6	1	4	8	3	5	9	11	7	10
10	7	11	4	12	2	9	6	1	3	5	8
7	3	5	12	6	9	2	4	8	10	11	1
4	8	1	2	11	10	7	12	5	6	9	3
6	11	9	10	8	3	5	1	4	2	12	7
9	5	2	6	10	4	8	3	11	7	1	12
1	4	3	11	2	12	6	7	10	5	8	9
12	10	7	8	1	5	11	9	6	4	3	2

解 答

171

7	11	3	12	2	5	1	6	8	4	10	9
5	9	2	1	3	10	4	8	7	6	12	11
4	6	10	8	9	12	11	7	1	3	5	2
2	3	9	5	8	11	7	12	10	1	4	6
6	10	1	11	5	9	3	4	2	8	7	12
8	4	12	7	6	2	10	1	9	5	11	3
9	1	5	2	11	8	6	10	4	12	3	7
3	7	8	6	12	4	9	5	11	10	2	1
11	12	4	10	7	1	2	3	5	9	6	8
1	5	7	9	4	6	12	11	3	2	8	10
10	8	6	3	1	7	5	2	12	11	9	4
12	2	11	4	10	3	8	9	6	7	1	5

172

7	12	4	3	10	6	5	1	2	9	11	8
6	11	9	2	8	7	4	3	1	10	5	12
5	10	1	8	12	9	11	2	7	3	6	4
12	2	6	5	3	10	1	4	11	7	8	9
11	1	7	10	6	8	2	9	12	4	3	5
4	3	8	9	5	11	12	7	6	1	2	10
10	4	3	11	9	1	7	5	8	2	12	6
8	7	2	6	11	4	10	12	9	5	1	3
1	9	5	12	2	3	8	6	10	11	4	7
2	5	11	7	4	12	9	8	3	6	10	1
9	6	12	4	1	2	3	10	5	8	7	11
3	8	10	1	7	5	6	11	4	12	9	2

解　答

173

7	6	12	2	8	5	4	9	3	11	10	1
11	4	10	3	6	1	7	2	9	12	8	5
1	8	9	5	3	10	11	12	4	7	2	6
2	11	6	10	1	3	9	5	8	4	7	12
12	1	7	4	2	11	8	10	6	9	5	3
9	5	3	8	7	12	6	4	1	2	11	10
8	2	4	1	10	7	3	11	5	6	12	9
10	3	11	12	5	9	1	6	7	8	4	2
6	7	5	9	4	2	12	8	10	3	1	11
5	12	8	6	11	4	10	3	2	1	9	7
4	10	1	11	9	6	2	7	12	5	3	8
3	9	2	7	12	8	5	1	11	10	6	4

174

4	1	5	8	3	7	9	12	6	10	11	2
6	7	9	2	11	8	1	10	5	12	3	4
12	10	3	11	6	2	4	5	1	8	7	9
3	11	6	4	1	5	10	2	9	7	8	12
2	5	12	9	4	11	8	7	3	1	6	10
7	8	10	1	9	3	12	6	2	11	4	5
1	4	7	5	8	9	11	3	10	2	12	6
11	6	2	3	12	10	7	1	4	5	9	8
10	9	8	12	5	6	2	4	7	3	1	11
5	3	4	10	7	12	6	8	11	9	2	1
8	2	11	6	10	1	3	9	12	4	5	7
9	12	1	7	2	4	5	11	8	6	10	3

解 答

175

4	6	11	9	1	2	7	10	5	3	8	12
10	12	7	5	11	8	3	4	6	2	1	9
8	3	1	2	12	5	9	6	4	10	7	11
3	7	9	4	6	1	12	5	11	8	10	2
5	1	2	8	9	7	10	11	3	12	4	6
11	10	12	6	3	4	2	8	7	5	9	1
7	9	4	11	10	3	6	12	8	1	2	5
2	8	6	1	4	9	5	7	10	11	12	3
12	5	10	3	2	11	8	1	9	4	6	7
6	11	5	12	7	10	4	2	1	9	3	8
9	2	8	10	5	6	1	3	12	7	11	4
1	4	3	7	8	12	11	9	2	6	5	10

176

4	5	11	8	9	2	10	12	7	3	6	1
10	2	6	9	11	7	1	3	4	5	8	12
3	7	1	12	6	4	8	5	9	10	2	11
12	3	4	10	5	8	9	7	11	2	1	6
8	9	5	1	10	6	11	2	12	4	7	3
2	11	7	6	3	12	4	1	8	9	5	10
9	4	12	2	8	5	6	10	3	1	11	7
7	6	10	3	12	1	2	11	5	8	4	9
5	1	8	11	4	3	7	9	10	6	12	2
1	10	9	7	2	11	5	4	6	12	3	8
6	12	2	5	7	10	3	8	1	11	9	4
11	8	3	4	1	9	12	6	2	7	10	5

解　答

9	6	12	11	1	7	10	3	5	8	2	4
3	1	4	5	6	8	12	2	9	7	11	10
7	8	10	2	4	9	11	5	12	3	6	1
11	4	6	8	2	5	1	7	10	9	3	12
10	2	3	12	8	11	4	9	7	6	1	5
1	9	5	7	12	10	3	6	8	2	4	11
5	12	8	9	11	3	2	10	4	1	7	6
6	3	1	10	9	4	7	8	11	12	5	2
2	11	7	4	5	12	6	1	3	10	8	9
8	7	9	1	10	2	5	4	6	11	12	3
12	5	2	3	7	6	9	11	1	4	10	8
4	10	11	6	3	1	8	12	2	5	9	7

2	12	11	7	4	6	3	10	9	5	8	1
1	3	9	10	2	7	5	8	12	11	6	4
8	4	5	6	9	1	12	11	7	10	3	2
9	8	3	4	7	10	2	6	5	12	1	11
5	7	6	11	8	3	1	12	4	9	2	10
12	2	10	1	5	4	11	9	3	8	7	6
11	5	2	9	10	8	4	7	1	6	12	3
7	1	4	12	3	11	6	5	8	2	10	9
10	6	8	3	1	12	9	2	11	7	4	5
3	11	7	8	6	5	10	1	2	4	9	12
6	9	1	5	12	2	8	4	10	3	11	7
4	10	12	2	11	9	7	3	6	1	5	8

解 答

179

11	5	12	10	8	4	9	3	1	7	6	2
4	8	7	6	10	1	5	2	3	9	12	11
1	3	2	9	12	7	11	6	4	8	10	5
8	1	4	7	11	9	10	12	2	6	5	3
10	9	6	2	7	3	1	5	12	11	8	4
12	11	3	5	4	2	6	8	9	1	7	10
9	6	11	1	2	12	4	10	7	5	3	8
5	7	8	12	9	6	3	11	10	2	4	1
2	4	10	3	1	5	8	7	6	12	11	9
3	12	5	8	6	10	2	1	11	4	9	7
7	10	1	4	5	11	12	9	8	3	2	6
6	2	9	11	3	8	7	4	5	10	1	12

180

4	9	7	10	1	8	5	11	2	12	6	3
3	5	12	6	7	10	9	2	4	11	1	8
11	2	8	1	12	4	3	6	7	10	9	5
8	10	11	12	3	1	4	5	6	2	7	9
6	7	4	9	8	11	2	10	1	3	5	12
1	3	2	5	9	6	12	7	11	4	8	10
5	8	9	11	4	7	10	3	12	1	2	6
12	4	1	3	6	2	8	9	10	5	11	7
7	6	10	2	11	5	1	12	8	9	3	4
2	12	3	7	10	9	11	8	5	6	4	1
9	1	5	8	2	12	6	4	3	7	10	11
10	11	6	4	5	3	7	1	9	8	12	2

解　答

8	7	1	2	4	3	12	5	11	9	10	6
3	5	9	11	6	2	7	10	1	12	8	4
6	12	10	4	8	9	1	11	5	3	7	2
11	6	12	1	9	7	5	8	3	4	2	10
2	10	4	8	11	1	6	3	9	7	12	5
9	3	5	7	12	4	10	2	8	1	6	11
12	4	11	6	2	5	9	1	7	10	3	8
10	8	7	5	3	6	11	12	4	2	9	1
1	9	2	3	7	10	8	4	6	5	11	12
7	2	8	10	5	11	4	9	12	6	1	3
5	11	3	9	1	12	2	6	10	8	4	7
4	1	6	12	10	8	3	7	2	11	5	9

7	10	5	11	6	8	12	9	4	1	3	2
6	1	8	2	7	3	4	5	9	12	11	10
3	9	12	4	1	10	11	2	8	7	6	5
1	6	11	12	10	7	5	3	2	4	8	9
9	4	3	5	12	11	2	8	7	10	1	6
8	2	10	7	9	6	1	4	5	3	12	11
12	11	2	1	4	5	8	10	6	9	7	3
4	7	9	8	11	1	3	6	10	2	5	12
5	3	6	10	2	12	9	7	1	11	4	8
11	5	4	9	8	2	7	12	3	6	10	1
10	12	7	3	5	9	6	1	11	8	2	4
2	8	1	6	3	4	10	11	12	5	9	7

解 答

183

6	9	10	2	12	11	8	3	1	5	7	4
3	5	8	1	7	6	10	4	9	2	11	12
7	12	4	11	5	2	9	1	10	6	3	8
9	10	12	3	2	8	6	7	11	4	5	1
4	11	2	6	9	10	1	5	7	12	8	3
5	7	1	8	4	12	3	11	6	10	2	9
12	1	7	9	8	4	2	10	3	11	6	5
11	3	5	10	1	7	12	6	4	8	9	2
8	2	6	4	11	3	5	9	12	1	10	7
1	4	11	5	10	9	7	8	2	3	12	6
2	8	3	7	6	1	11	12	5	9	4	10
10	6	9	12	3	5	4	2	8	7	1	11

184

10	4	5	3	2	8	12	11	6	7	9	1
12	7	11	1	10	3	6	9	5	2	4	8
6	9	2	8	1	4	5	7	10	12	3	11
4	11	8	12	6	10	3	5	2	9	1	7
2	6	10	9	4	12	7	1	11	8	5	3
7	1	3	5	11	9	8	2	4	6	12	10
3	12	1	7	9	11	4	10	8	5	6	2
11	2	6	4	12	5	1	8	7	3	10	9
8	5	9	10	3	7	2	6	12	1	11	4
9	10	7	6	5	2	11	3	1	4	8	12
5	8	4	11	7	1	9	12	3	10	2	6
1	3	12	2	8	6	10	4	9	11	7	5

解 答

3	11	6	4	9	1	8	2	5	12	7	10
8	7	9	10	3	5	12	4	1	2	11	6
2	1	12	5	11	7	6	10	8	4	9	3
11	3	10	2	7	12	1	8	6	9	5	4
9	12	8	6	4	11	3	5	2	10	1	7
1	4	5	7	10	6	2	9	3	8	12	11
4	9	11	1	12	2	5	7	10	6	3	8
12	6	2	3	1	8	10	11	7	5	4	9
10	5	7	8	6	9	4	3	12	11	2	1
6	8	1	11	5	3	9	12	4	7	10	2
7	2	4	12	8	10	11	1	9	3	6	5
5	10	3	9	2	4	7	6	11	1	8	12

11	4	1	5	8	10	3	6	2	7	9	12
9	7	6	3	4	12	5	2	11	10	8	1
2	10	12	8	9	7	11	1	5	4	3	6
6	8	2	1	10	4	9	12	3	5	7	11
4	3	7	12	5	1	8	11	6	2	10	9
10	11	5	9	6	2	7	3	1	8	12	4
3	2	11	6	7	5	4	8	12	9	1	10
1	5	10	7	2	11	12	9	8	6	4	3
12	9	8	4	3	6	1	10	7	11	5	2
8	1	3	10	11	9	2	5	4	12	6	7
5	6	4	11	12	3	10	7	9	1	2	8
7	12	9	2	1	8	6	4	10	3	11	5

解　答

187

9	7	3	8	4	2	10	5	1	6	12	11
10	5	1	4	12	7	6	11	3	2	9	8
11	12	2	6	9	1	3	8	10	5	7	4
12	2	5	7	11	4	9	6	8	1	10	3
3	4	11	9	1	10	8	7	2	12	5	6
1	6	8	10	2	5	12	3	7	11	4	9
8	3	7	5	6	9	11	4	12	10	2	1
4	11	9	2	10	12	5	1	6	8	3	7
6	10	12	1	3	8	7	2	4	9	11	5
5	1	4	3	8	11	2	12	9	7	6	10
2	9	6	11	7	3	1	10	5	4	8	12
7	8	10	12	5	6	4	9	11	3	1	2

188

4	12	10	3	9	1	7	6	8	5	2	11
7	5	1	6	8	11	12	2	10	9	4	3
2	8	9	11	10	3	5	4	7	6	12	1
10	6	5	7	12	2	4	8	3	11	1	9
9	2	4	1	5	10	11	3	6	8	7	12
8	11	3	12	1	7	6	9	4	2	10	5
1	7	6	4	2	8	9	5	12	3	11	10
11	10	2	9	3	4	1	12	5	7	6	8
5	3	12	8	11	6	10	7	1	4	9	2
3	9	7	5	4	12	2	1	11	10	8	6
12	4	11	2	6	5	8	10	9	1	3	7
6	1	8	10	7	9	3	11	2	12	5	4

解　答

1	9	3	8	2	6	12	7	10	11	5	4
6	10	4	2	8	3	11	5	12	7	1	9
5	11	7	12	10	9	1	4	2	8	3	6
9	7	1	6	11	12	10	3	4	5	2	8
3	2	11	10	5	7	4	8	1	6	9	12
8	12	5	4	1	2	9	6	3	10	11	7
2	1	10	5	4	11	7	12	6	9	8	3
11	8	12	3	6	5	2	9	7	4	10	1
4	6	9	7	3	10	8	1	5	2	12	11
7	5	8	9	12	4	3	2	11	1	6	10
10	3	2	1	7	8	6	11	9	12	4	5
12	4	6	11	9	1	5	10	8	3	7	2

11	3	1	9	2	5	7	4	12	10	8	6
4	10	2	7	3	12	8	6	1	9	5	11
12	8	5	6	9	10	11	1	7	3	2	4
6	11	4	2	7	1	9	3	8	5	10	12
5	9	12	1	11	4	10	8	3	6	7	2
3	7	10	8	5	6	2	12	9	4	11	1
7	6	9	12	4	11	1	2	5	8	3	10
8	2	3	4	6	7	5	10	11	1	12	9
10	1	11	5	12	8	3	9	6	2	4	7
2	4	8	11	1	3	6	7	10	12	9	5
9	5	6	10	8	2	12	11	4	7	1	3
1	12	7	3	10	9	4	5	2	11	6	8

解　答

191

1	3	7	10	4	2	6	12	5	9	11	8
5	8	11	4	1	3	9	10	2	7	6	12
2	6	9	12	8	7	11	5	10	3	1	4
7	11	10	2	9	4	5	6	8	12	3	1
6	12	1	9	2	10	8	3	7	11	4	5
8	4	5	3	12	11	1	7	6	2	9	10
12	10	4	7	3	1	2	11	9	5	8	6
11	1	6	5	10	8	12	9	3	4	7	2
3	9	2	8	5	6	7	4	1	10	12	11
9	5	8	11	7	12	10	1	4	6	2	3
4	7	12	1	6	5	3	2	11	8	10	9
10	2	3	6	11	9	4	8	12	1	5	7

192

5	6	12	9	7	3	8	2	1	4	11	10
10	3	11	4	12	9	5	1	2	6	7	8
7	1	2	8	11	6	10	4	9	5	12	3
6	9	1	10	5	8	12	7	4	11	3	2
12	11	5	7	10	2	4	3	8	1	9	6
2	8	4	3	6	1	9	11	5	12	10	7
9	2	3	1	4	5	7	8	11	10	6	12
11	10	6	5	2	12	3	9	7	8	4	1
8	4	7	12	1	11	6	10	3	9	2	5
4	5	10	11	3	7	1	6	12	2	8	9
1	7	9	2	8	10	11	12	6	3	5	4
3	12	8	6	9	4	2	5	10	7	1	11

解　答

3	8	5	10	7	6	4	12	1	2	9	11
11	4	6	2	8	10	9	1	7	12	5	3
12	1	9	7	3	5	2	11	4	6	8	10
10	3	1	9	12	2	7	4	11	5	6	8
6	5	2	8	1	11	3	10	12	4	7	9
4	12	7	11	9	8	5	6	2	3	10	1
7	2	3	12	6	1	10	5	9	8	11	4
8	9	10	5	11	4	12	7	6	1	3	2
1	11	4	6	2	3	8	9	10	7	12	5
2	7	11	1	5	9	11	8	3	10	4	6
5	6	11	4	10	12	1	3	8	9	2	7
9	10	8	3	4	7	6	2	5	11	1	12

5	3	1	12	4	7	10	2	11	9	8	6
4	6	2	10	12	11	8	9	3	5	7	1
11	9	7	8	3	6	1	5	4	10	2	12
2	4	10	3	5	12	6	8	7	1	11	9
1	8	11	5	9	2	4	7	12	6	10	3
9	12	6	7	10	1	3	11	5	8	4	2
3	1	9	11	2	4	7	6	8	12	5	10
6	7	8	4	1	5	12	10	2	3	9	11
12	10	5	2	11	8	9	3	1	4	6	7
10	5	4	6	7	3	11	1	9	2	12	8
8	11	12	1	6	9	2	4	10	7	3	5
7	2	3	9	8	10	5	12	6	11	1	4

解 答

195

11	2	8	7	1	12	4	3	5	9	10	6
6	1	10	9	8	11	2	5	7	12	4	3
5	12	4	3	6	10	7	9	11	8	2	1
1	7	3	12	2	9	11	4	10	5	6	8
10	9	2	8	12	1	5	6	4	11	3	7
4	5	6	11	7	8	3	10	12	2	1	9
9	6	5	1	3	7	8	11	2	4	12	10
12	8	11	10	9	4	1	2	6	3	7	5
2	3	7	4	10	5	6	12	9	1	8	11
7	10	9	5	4	3	12	1	8	6	11	2
3	11	12	2	5	6	10	8	1	7	9	4
8	4	1	6	11	2	9	7	3	10	5	12

196

3	8	6	9	11	7	12	10	1	2	4	5
7	4	2	1	9	6	8	5	11	12	10	3
12	5	11	10	4	3	1	2	8	7	9	6
9	1	3	12	10	8	6	11	7	5	2	4
8	11	10	6	7	2	5	4	12	3	1	9
5	2	7	4	12	1	9	3	10	11	6	8
4	9	8	2	5	11	7	6	3	10	12	1
11	10	1	3	2	12	4	8	6	9	5	7
6	7	12	5	1	10	3	9	4	8	11	2
10	12	9	8	3	4	2	1	5	6	7	11
2	6	4	11	8	5	10	7	9	1	3	12
1	3	5	7	6	9	11	12	2	4	8	10

解 答

10	9	12	11	8	4	6	5	3	7	2	1
5	3	6	8	7	12	2	1	11	10	4	9
7	4	2	1	3	9	10	11	6	5	12	8
6	8	9	7	4	1	11	10	12	2	3	5
2	10	4	3	5	7	12	9	1	8	6	11
11	12	1	5	2	6	3	8	7	9	10	4
12	7	5	4	9	10	8	3	2	11	1	6
1	2	8	6	11	5	7	12	4	3	9	10
9	11	3	10	1	2	4	6	5	12	8	7
4	5	11	9	10	3	1	2	8	6	7	12
8	6	7	2	12	11	9	4	10	1	5	3
3	1	10	12	6	8	5	7	9	4	11	2

197

8	5	2	6	9	10	11	4	7	1	3	12
7	1	3	12	2	5	6	8	9	4	10	11
9	4	11	10	1	3	7	12	2	5	6	8
2	6	12	7	5	8	9	3	1	11	4	10
3	11	4	8	6	12	10	1	5	9	7	2
5	9	10	1	4	11	2	7	3	12	8	6
11	12	8	2	10	6	1	9	4	3	5	7
1	3	5	4	12	7	8	11	6	10	2	9
6	10	7	9	3	2	4	5	12	8	11	1
12	8	9	11	7	4	3	6	10	2	1	5
4	2	6	5	11	1	12	10	8	7	9	3
10	7	1	3	8	9	5	2	11	6	12	4

198

解　答

199

3	12	10	4	7	11	1	5	8	2	9	6
8	9	2	7	10	3	12	6	5	4	11	1
1	5	6	11	8	9	2	4	12	3	7	10
5	7	12	9	1	6	10	8	3	11	4	2
2	10	8	1	12	4	3	11	7	5	6	9
11	3	4	6	9	7	5	2	1	12	10	8
10	6	7	2	11	8	4	3	9	1	12	5
9	4	11	5	2	1	7	12	10	6	8	3
12	1	3	8	6	5	9	10	4	7	2	11
4	2	5	10	3	12	6	9	11	8	1	7
6	8	1	3	4	10	11	7	2	9	5	12
7	11	9	12	5	2	8	1	6	10	3	4

200

10	5	12	9	2	11	8	4	6	7	1	3
1	4	8	11	12	6	3	7	2	10	5	9
3	2	7	6	10	5	1	9	11	12	8	4
9	3	5	12	7	1	4	11	8	6	10	2
2	11	4	10	3	8	12	6	9	1	7	5
8	6	1	7	9	2	10	5	4	11	3	12
4	1	2	3	6	9	7	10	12	5	11	8
11	10	9	8	4	12	5	1	3	2	6	7
7	12	6	5	11	3	2	8	1	9	4	10
5	9	10	2	1	4	6	3	7	8	12	11
12	8	3	1	5	7	11	2	10	4	9	6
6	7	11	4	8	10	9	12	5	3	2	1

解　答

4	11	6	10	2	12	7	8	1	3	5	9
9	12	5	7	4	11	3	1	6	10	2	8
3	2	1	8	9	6	5	10	4	11	7	12
10	4	8	1	5	7	6	11	2	9	12	3
11	5	12	3	10	9	2	4	8	7	1	6
6	7	2	9	8	3	1	12	10	4	11	5
1	3	7	4	11	8	12	9	5	2	6	10
2	9	10	6	7	1	4	5	3	12	8	11
5	8	11	12	3	2	10	6	9	1	4	7
8	1	3	5	12	10	11	2	7	6	9	4
12	10	4	2	6	5	9	7	11	8	3	1
7	6	9	11	1	4	8	3	12	5	10	2

3	11	12	6	7	2	8	4	10	9	1	5
2	5	9	4	3	6	1	10	11	12	7	8
1	10	7	8	11	12	5	9	3	2	4	6
9	2	10	1	8	5	7	12	6	3	11	4
11	7	6	12	1	10	4	3	8	5	9	2
8	3	4	5	9	11	2	6	1	10	12	7
6	9	3	2	10	1	11	5	7	4	8	12
10	8	5	11	4	3	12	7	9	6	2	1
4	12	1	7	6	8	9	2	5	11	10	3
12	1	8	3	5	4	10	11	2	7	6	9
5	4	11	9	2	7	6	1	12	8	3	10
7	6	2	10	12	9	3	8	4	1	5	11

解 答

203

9	8	11	12	6	1	7	10	2	4	3	5
1	6	7	10	5	4	2	3	12	11	8	9
5	2	3	4	9	8	12	11	6	1	7	10
3	12	2	5	8	10	6	7	11	9	4	1
4	1	9	7	11	12	5	2	8	3	10	6
8	10	6	11	3	9	1	4	5	12	2	7
7	4	5	1	2	6	11	9	3	10	12	8
6	11	12	3	7	5	10	8	9	2	1	4
2	9	10	8	12	3	4	1	7	5	6	11
10	7	8	9	4	2	3	5	1	6	11	12
11	3	1	6	10	7	9	12	4	8	5	2
12	5	4	2	1	11	8	6	10	7	9	3

204

9	12	2	7	4	6	11	8	10	1	3	5
5	4	1	11	7	9	3	10	6	12	2	8
8	6	10	3	12	1	5	2	9	7	4	11
10	9	5	6	3	11	8	12	7	2	1	4
1	8	12	2	9	7	10	4	3	5	11	6
11	7	3	4	5	2	6	1	8	9	12	10
12	10	7	8	11	4	9	5	2	3	6	1
3	11	9	1	10	12	2	6	4	8	5	7
6	2	4	5	1	8	7	3	11	10	9	12
4	5	6	10	8	3	1	9	12	11	7	2
7	3	8	12	2	5	4	11	1	6	10	9
2	1	11	9	6	10	12	7	5	4	8	3

解 答

11	5	9	3	1	8	10	6	12	4	7	2
8	4	10	6	5	12	2	7	9	3	1	11
1	12	2	7	11	3	4	9	8	6	10	5
12	8	5	11	10	6	7	4	2	9	3	1
6	3	7	1	9	11	12	2	10	5	8	4
2	9	4	10	8	5	3	1	6	7	11	12
5	7	6	4	2	10	11	8	1	12	9	3
3	2	12	8	7	9	1	5	11	10	4	6
10	11	1	9	12	4	6	3	5	8	2	7
7	10	8	12	4	2	5	11	3	1	6	9
4	6	11	5	3	1	9	10	7	2	12	8
9	1	3	2	6	7	8	12	4	11	5	10

9	7	12	4	10	3	11	6	1	5	8	2
2	5	11	1	7	4	12	8	3	9	10	6
3	10	8	6	1	2	9	5	11	4	12	7
5	4	1	9	2	7	3	11	10	12	6	8
11	2	3	8	9	12	6	10	4	7	1	5
6	12	10	7	4	5	8	1	9	3	2	11
12	3	6	5	11	10	1	9	8	2	7	4
7	11	9	10	5	8	2	4	12	6	3	1
8	1	4	2	12	6	7	3	5	11	9	10
1	9	7	3	8	11	4	2	6	10	5	12
10	8	2	11	6	9	5	12	7	1	4	3
4	6	5	12	3	1	10	7	2	8	11	9

解　答

207

3	6	5	12	2	4	1	9	11	7	10	8
4	7	10	2	6	3	8	11	12	9	5	1
8	9	11	1	12	7	10	5	2	6	4	3
6	3	9	7	10	5	4	1	8	11	12	2
1	11	8	4	7	6	2	12	9	5	3	10
10	12	2	5	11	8	9	3	1	4	6	7
12	2	4	10	3	11	7	6	5	8	1	9
5	8	7	9	1	10	12	2	6	3	11	4
11	1	3	6	4	9	5	8	7	10	2	12
7	4	12	8	5	2	6	10	3	1	9	11
9	5	1	3	8	12	11	4	10	2	7	6
2	10	6	11	9	1	3	7	4	12	8	5

208

10	2	1	6	11	5	7	9	12	3	4	8
12	4	5	8	6	2	10	3	11	9	7	1
9	3	7	11	4	8	12	1	5	2	10	6
11	8	4	9	2	10	5	12	7	1	6	3
5	1	3	2	8	9	6	7	10	11	12	4
6	10	12	7	1	11	3	4	8	5	2	9
7	11	10	4	3	6	1	2	9	8	5	12
8	12	2	3	7	4	9	5	1	6	11	10
1	6	9	5	10	12	11	8	4	7	3	2
4	7	6	1	12	3	8	11	2	10	9	5
2	9	11	10	5	1	4	6	3	12	8	7
3	5	8	12	9	7	2	10	6	4	1	11

解 答

4	11	8	12	6	10	1	9	2	5	7	3
5	1	10	7	2	8	12	3	4	11	9	6
3	9	2	6	5	11	7	4	10	8	1	12
7	12	4	10	8	6	2	1	3	9	11	5
2	6	11	1	4	3	9	5	8	10	12	7
9	5	3	8	11	12	10	7	6	4	2	1
1	3	9	5	7	2	8	11	12	6	4	10
10	4	12	2	1	9	3	6	5	7	8	11
8	7	6	11	10	5	4	12	1	2	3	9
11	8	5	3	12	7	6	2	9	1	10	4
6	10	1	9	3	4	11	8	7	12	5	2
12	2	7	4	9	1	5	10	11	3	6	8

6	5	1	8	11	10	9	7	4	3	2	12
12	3	4	9	2	1	6	5	7	11	10	8
10	7	2	11	8	3	12	4	6	5	1	9
2	6	10	7	5	4	8	9	12	1	3	11
8	9	5	1	12	6	11	3	2	10	4	7
3	4	11	12	7	2	1	10	8	9	6	5
7	10	3	5	9	11	4	6	1	8	12	2
11	8	6	2	3	12	5	1	10	7	9	4
9	1	12	4	10	7	2	8	5	6	11	3
5	11	9	6	4	8	10	2	3	12	7	1
1	2	8	3	6	9	7	12	11	4	5	10
4	12	7	10	1	5	3	11	9	2	8	6

解　答

211

9	5	6	2	8	7	12	11	3	4	1	10
1	7	11	10	9	3	6	4	5	8	2	12
4	8	3	12	10	1	2	5	7	11	9	6
5	4	10	11	2	8	1	7	12	6	3	9
7	1	8	3	12	9	4	6	11	2	10	5
2	9	12	6	5	10	11	3	4	7	8	1
11	12	1	4	3	5	7	8	10	9	6	2
6	2	9	5	1	11	10	12	8	3	7	4
3	10	7	5	4	6	9	2	1	12	5	11
12	3	5	9	6	4	8	1	2	10	11	7
10	11	4	1	7	2	3	9	6	5	12	8
8	6	2	7	11	12	5	10	9	1	4	3

212

6	10	3	7	11	5	4	2	12	8	9	1
4	1	8	11	6	12	7	9	5	10	3	2
5	9	12	2	10	1	8	3	6	4	7	11
8	3	4	9	5	7	1	12	10	11	2	6
7	5	1	6	3	10	11	4	8	12	5	9
11	12	5	10	9	2	6	8	4	7	1	3
3	5	11	8	4	9	12	1	7	2	6	10
9	4	10	1	7	11	2	6	3	5	8	12
2	7	6	12	8	3	5	10	1	9	11	4
10	8	7	4	2	6	3	11	9	1	12	5
1	6	2	5	12	4	9	7	11	3	10	8
12	11	9	3	1	8	10	5	2	6	4	7

解　答

213

7	6	2	5	10	1	11	12	3	4	9	8
1	4	12	9	3	2	7	8	6	5	10	11
8	11	3	10	9	4	6	5	7	12	2	1
2	8	10	3	5	6	9	1	12	7	11	4
5	1	11	12	8	10	4	7	2	9	6	3
4	9	7	6	2	11	12	3	10	1	8	5
10	5	8	7	1	9	3	6	11	2	4	12
12	3	4	11	7	8	2	10	5	6	1	9
6	2	9	1	11	12	5	4	8	3	7	10
11	7	1	4	12	5	8	2	9	10	3	6
3	10	5	8	6	7	1	9	4	11	12	2
9	12	6	2	4	3	10	11	1	8	5	7

214

4	1	12	10	8	11	6	7	3	2	5	9
2	8	5	9	10	4	3	12	6	1	7	11
7	6	11	3	9	2	5	1	12	4	10	8
1	9	3	7	6	8	10	2	4	5	11	12
11	5	4	12	3	1	7	9	10	8	6	2
10	2	8	6	5	12	11	4	7	3	9	1
8	3	2	5	1	10	9	6	11	12	4	7
12	4	6	1	7	3	2	11	5	9	8	10
9	10	7	11	12	5	4	8	1	6	2	3
3	7	9	8	4	6	1	10	2	11	12	5
6	12	1	2	11	7	8	5	9	10	3	4
5	11	10	4	2	9	12	3	8	7	1	6

解　答

215

9	4	2	6	11	3	5	7	10	1	8	12
1	11	8	7	4	12	10	2	6	9	3	5
3	10	12	5	9	1	6	8	7	2	4	11
11	6	10	3	2	9	1	4	8	5	12	7
12	9	5	1	6	7	8	11	2	3	10	4
2	8	7	4	12	10	3	5	9	6	11	1
8	2	1	9	5	11	12	6	3	4	7	10
10	5	4	11	3	8	7	9	1	12	6	2
7	3	6	12	1	5	4	10	11	8	5	9
4	1	3	10	7	6	2	12	5	11	9	8
6	12	9	8	10	5	11	1	4	7	2	3
5	7	11	2	8	4	9	3	12	10	1	6

216

1	2	7	10	5	9	11	4	12	3	6	8
5	4	6	8	10	12	3	1	2	7	9	11
11	9	12	3	8	6	2	7	10	5	1	4
4	5	2	6	11	7	12	9	8	10	3	1
10	11	9	7	1	8	6	3	4	2	12	5
3	8	1	12	2	10	4	5	9	6	11	7
12	7	3	5	6	2	8	10	11	1	4	9
6	10	11	9	4	1	5	12	7	8	2	3
8	1	4	2	7	3	9	11	6	12	5	10
2	12	5	1	9	11	7	8	3	4	10	6
9	6	8	4	3	5	10	2	1	11	7	12
7	3	10	11	12	4	1	6	5	9	8	2

解　答

9	3	2	7	8	11	1	5	6	12	10	4
6	11	10	5	3	9	12	4	1	8	7	2
12	4	1	8	2	10	6	7	3	11	5	9
3	1	4	11	7	6	9	8	10	2	12	5
5	7	8	6	1	12	2	10	9	3	4	11
10	9	12	2	4	5	11	3	7	6	1	8
4	6	7	1	10	3	8	2	5	9	11	12
8	12	11	3	9	7	5	6	4	1	2	10
2	5	9	10	11	1	4	12	8	7	6	3
7	2	3	9	12	4	10	1	11	5	8	6
11	10	5	12	6	8	7	9	2	4	3	1
1	8	6	4	5	2	3	11	12	10	9	7

10	1	4	7	5	12	8	9	3	6	2	11
12	9	2	6	7	11	1	3	8	10	4	5
8	5	3	11	10	4	2	6	9	1	12	7
9	7	8	10	2	6	11	5	4	12	1	3
4	12	5	3	9	8	10	1	2	11	7	6
2	11	6	1	12	7	3	4	5	8	10	9
1	3	10	9	4	5	7	12	6	2	11	8
11	2	12	4	8	3	6	10	7	9	5	1
6	8	7	5	1	2	9	11	12	4	3	10
3	6	1	2	11	9	4	7	10	5	8	12
5	10	9	8	3	1	12	2	11	7	6	4
7	4	11	12	6	10	5	8	1	3	9	2

解　答

219

8	10	7	6	12	5	1	11	4	9	2	3
2	1	11	4	3	6	7	9	12	5	10	8
9	5	12	3	2	4	8	10	11	6	7	1
3	9	10	11	4	7	2	1	6	8	5	12
7	2	4	5	6	11	12	8	1	10	3	9
12	8	6	1	5	10	9	3	2	7	4	11
5	4	8	10	7	3	6	12	9	1	11	2
6	12	1	2	11	9	10	4	7	3	8	5
11	7	3	9	1	8	5	2	10	12	6	4
1	6	2	7	8	12	4	5	3	11	9	10
10	11	5	12	9	2	3	7	8	4	1	6
4	3	9	8	10	1	11	6	5	2	12	7

220

7	2	12	3	5	11	6	9	4	8	1	10
8	6	5	10	4	12	2	1	3	7	11	9
11	1	9	4	7	8	10	3	2	12	6	5
4	11	10	12	9	7	5	8	1	3	2	6
3	8	2	7	10	1	12	6	11	5	9	4
6	5	1	9	11	2	3	4	12	10	7	8
9	10	8	5	2	4	7	12	6	1	3	11
12	3	6	2	8	10	1	11	9	4	5	7
1	4	7	11	6	3	9	5	10	2	8	12
10	9	3	8	12	5	11	2	7	6	4	1
2	7	4	6	1	9	8	10	5	11	12	3
5	12	11	1	3	6	4	7	8	9	10	2

解 答

8	6	1	9	7	2	5	11	4	10	3	12
5	11	2	12	8	10	4	3	1	6	7	9
4	10	3	7	12	9	1	6	5	11	8	2
7	5	12	1	10	4	6	8	2	9	11	3
10	9	4	11	3	5	7	2	6	1	12	8
2	3	8	6	1	12	11	9	7	4	5	10
6	8	5	2	4	3	10	7	11	12	9	1
1	4	11	10	9	6	12	5	8	3	2	7
9	12	7	3	11	8	2	1	10	5	4	6
12	2	10	8	5	1	3	4	9	7	6	11
11	1	9	5	6	7	8	12	3	2	10	4
3	7	6	4	2	11	9	10	12	8	1	5

2	8	4	5	3	10	6	12	11	9	1	7
3	7	6	9	11	4	1	5	8	10	2	12
1	12	11	10	2	7	8	9	4	6	5	3
6	11	12	8	9	2	5	10	1	3	7	4
7	9	3	2	8	12	4	1	5	11	6	10
10	1	5	4	6	3	7	11	9	2	12	8
11	4	10	1	7	8	3	6	12	5	9	2
12	3	9	7	1	5	10	2	6	8	4	11
5	2	8	6	12	9	11	4	3	7	10	1
4	6	1	3	10	11	9	7	2	12	8	5
8	5	7	12	4	6	2	3	10	1	11	9
9	10	2	11	5	1	12	8	7	4	3	6

解 答

223

12	1	4	3	8	7	2	5	11	9	10	6
11	9	8	2	1	3	10	6	7	5	12	4
7	6	10	5	12	11	4	9	2	8	1	3
5	4	1	10	3	6	12	8	9	7	2	11
8	12	3	11	9	5	7	2	4	1	6	10
2	7	9	6	4	1	11	10	8	3	5	12
1	11	12	4	7	9	5	3	10	6	8	2
3	10	6	8	2	4	1	12	5	11	9	7
9	5	2	7	10	8	6	11	12	4	3	1
6	3	11	12	5	2	9	4	1	10	7	8
10	8	7	9	11	12	3	1	6	2	4	5
4	2	5	1	6	10	8	7	3	12	11	9

224

11	1	2	12	10	8	4	7	3	9	5	6
9	6	3	5	11	2	1	12	7	4	8	10
4	8	10	7	5	6	9	3	1	11	12	2
7	4	1	3	6	10	11	8	12	2	9	5
2	5	12	6	4	3	7	9	8	10	11	1
8	10	9	11	2	1	12	5	4	6	3	7
6	3	7	2	1	4	5	11	9	8	10	12
1	12	5	8	3	9	10	2	11	7	6	4
10	11	4	9	12	7	8	6	2	5	1	3
12	9	11	10	7	5	2	1	6	3	4	8
5	2	6	1	8	11	3	4	10	12	7	9
3	7	8	4	9	12	6	10	5	1	2	11

解　答

225

6	1	8	5	12	2	10	11	4	9	7	3
4	12	10	3	7	9	5	8	11	6	1	2
9	11	7	2	1	3	4	6	5	8	12	10
11	7	5	4	10	12	9	1	6	3	2	8
10	6	12	8	11	5	2	3	9	1	4	7
2	3	1	9	6	7	8	4	12	11	10	5
12	4	6	10	5	8	1	2	3	7	11	9
3	9	2	7	4	6	11	12	8	10	5	1
5	8	11	1	3	10	7	9	2	12	6	4
8	2	4	6	9	1	12	10	7	5	3	11
1	5	3	11	8	4	6	7	10	2	9	12
7	10	9	12	2	11	3	5	1	4	8	6

226

5	12	1	9	3	6	10	7	11	4	8	2
7	3	6	8	5	11	2	4	12	10	1	9
2	11	10	4	1	8	9	12	3	5	7	6
8	10	11	3	2	9	1	6	7	12	5	4
9	6	12	2	10	4	7	5	1	8	11	3
4	5	7	1	8	3	12	11	6	2	9	10
6	2	9	11	4	10	5	3	8	1	12	7
12	1	4	7	9	2	11	8	10	6	3	5
10	8	3	5	12	7	6	1	2	9	4	11
1	9	5	6	11	12	3	10	4	7	2	8
3	7	8	12	6	5	4	2	9	11	10	1
11	4	2	10	7	1	8	9	5	3	6	12

解　答

227

12	8	11	6	4	1	5	2	3	7	9	10
3	1	10	4	12	6	7	9	8	5	2	11
2	5	9	7	10	11	3	8	1	4	6	12
1	3	6	12	11	10	9	4	7	2	8	5
10	9	5	2	7	3	8	12	4	11	1	6
7	4	8	11	5	2	6	1	9	12	10	3
8	10	7	5	6	9	11	3	2	1	12	4
6	2	3	9	1	4	12	5	11	10	7	8
11	12	4	1	8	7	2	10	5	6	3	9
9	11	1	8	2	5	10	6	12	3	4	7
4	7	12	10	3	8	1	11	6	9	5	2
5	6	2	3	9	12	4	7	10	8	11	1

228

2	7	11	8	5	10	9	4	12	1	3	6
4	3	9	5	1	7	6	12	2	11	8	10
6	1	10	12	3	11	8	2	7	4	5	9
11	4	3	1	6	8	5	9	10	7	2	12
7	6	12	2	11	3	1	10	8	9	4	5
9	5	8	10	12	2	4	7	1	6	11	3
1	8	4	6	10	5	12	3	11	2	9	7
12	2	7	3	4	9	11	8	6	5	10	1
10	11	5	9	7	6	2	1	3	8	12	4
8	12	1	11	9	4	3	6	5	10	7	2
3	10	2	4	8	1	7	5	9	12	6	11
5	9	6	7	2	12	10	11	4	3	1	8

解　答

229

3	10	8	9	1	7	11	4	12	5	2	6
5	7	4	1	10	6	2	12	11	9	8	3
11	6	2	12	9	8	5	3	7	1	10	4
1	12	3	10	6	2	8	9	4	11	7	5
9	2	7	5	12	1	4	11	10	3	6	8
4	11	6	8	3	5	10	7	2	12	1	9
6	4	11	2	7	12	1	5	9	8	3	10
12	5	1	7	8	9	3	10	6	2	4	11
10	8	9	3	4	11	6	2	5	7	12	1
2	9	10	4	11	3	7	1	8	6	5	12
8	1	5	11	2	4	12	6	3	10	9	7
7	3	12	6	5	10	9	8	1	4	11	2

230

9	5	10	2	3	11	7	12	8	6	1	4
12	1	7	8	4	6	10	5	11	9	2	3
6	4	3	11	1	9	8	2	5	12	10	7
7	10	1	5	12	4	6	3	9	11	8	2
3	11	8	12	7	5	2	9	6	1	4	10
2	6	4	9	11	10	1	8	12	7	3	5
5	7	12	10	6	8	3	4	1	2	9	11
11	2	9	3	5	1	12	7	4	10	6	8
4	8	6	1	10	2	9	11	3	5	7	12
10	12	11	6	2	3	4	1	7	8	5	9
1	9	5	4	8	7	11	10	2	3	12	6
8	3	2	7	9	12	5	6	10	4	11	1

解 答

231

8	6	11	3	7	12	9	5	2	10	1	4
5	2	10	12	11	8	4	1	3	6	7	9
9	4	7	1	2	3	6	10	5	8	12	11
2	10	6	11	9	1	3	12	4	7	8	5
12	5	8	4	10	6	11	7	9	2	3	1
3	1	9	7	8	4	5	2	11	12	10	6
1	9	5	6	4	11	7	8	12	3	2	10
4	8	3	10	6	2	12	9	1	11	5	7
7	11	12	2	1	5	10	3	6	4	9	8
10	7	4	5	3	9	2	11	8	1	6	12
11	12	2	8	5	7	1	6	10	9	4	3
6	3	1	9	12	10	8	4	7	5	11	2

232

2	7	3	9	5	10	11	4	6	8	12	1
11	4	5	8	7	1	12	6	2	3	9	10
6	12	1	10	2	8	3	9	4	11	5	7
10	5	2	4	11	3	8	12	7	6	1	9
9	6	11	3	10	5	7	1	8	4	2	12
12	8	7	1	9	4	6	2	11	10	3	5
5	11	10	12	8	6	9	7	3	1	4	2
8	2	9	7	4	11	1	3	12	5	10	6
3	1	4	6	12	2	5	10	9	7	8	11
1	3	12	11	6	9	10	8	5	2	7	4
7	10	6	2	3	12	4	5	1	9	11	8
4	9	8	5	1	7	2	11	10	12	6	3

解　答

5	12	7	4	1	8	3	2	11	6	10	9
8	1	3	2	6	9	11	10	4	5	7	12
9	6	11	10	4	7	5	12	1	3	2	8
12	4	2	5	11	3	6	1	7	9	8	10
7	10	6	11	2	4	9	8	12	1	5	3
1	9	8	3	12	10	7	5	6	2	4	11
11	7	10	1	8	12	2	3	9	4	6	5
6	5	12	9	10	11	4	7	2	8	3	1
3	2	4	8	9	5	1	6	10	11	12	7
2	3	5	6	7	1	12	11	8	10	9	4
10	11	9	12	5	2	8	4	3	7	1	6
4	8	1	7	3	6	10	9	5	12	11	2

8	5	2	1	10	11	7	9	12	6	3	4
7	4	3	9	8	12	6	1	2	10	11	5
6	10	12	11	5	2	3	4	9	7	8	1
4	3	8	10	6	7	2	12	11	5	1	9
12	7	11	2	4	9	1	5	3	8	6	10
9	1	6	5	11	3	8	10	4	12	2	7
3	6	10	7	12	4	11	8	5	1	9	2
5	12	1	4	3	6	9	2	10	11	7	8
11	2	9	8	1	5	10	7	6	4	12	3
1	9	4	3	7	10	12	11	8	2	5	6
10	11	7	6	2	8	5	3	1	9	4	12
2	8	5	12	9	1	4	6	7	3	10	11

解　答

235

10	5	1	8	12	9	11	3	6	2	7	4
7	2	4	9	10	5	1	6	11	12	8	3
12	3	6	11	8	7	4	2	5	1	9	10
2	9	10	12	6	1	5	11	7	4	3	8
8	11	3	6	7	10	9	4	1	5	12	2
4	1	5	7	3	8	2	12	10	9	11	6
5	7	9	10	1	2	6	8	12	3	4	11
3	8	12	2	4	11	7	5	9	6	10	1
1	6	11	4	9	3	12	10	8	7	2	5
6	12	2	1	11	4	10	7	3	8	5	9
11	4	7	3	5	6	8	9	2	10	1	12
9	10	8	5	2	12	3	1	4	11	6	7

236

6	11	8	1	7	2	9	5	10	12	4	3
12	9	4	10	3	1	6	11	2	8	5	7
7	2	5	3	8	12	10	4	9	1	6	11
9	3	2	6	12	10	4	7	5	11	8	1
5	1	12	7	2	8	11	3	6	9	10	4
11	4	10	8	1	9	5	6	12	7	3	2
2	7	3	11	9	6	12	10	4	5	1	8
4	12	6	9	11	5	8	1	3	2	7	10
10	8	1	5	4	7	3	2	11	6	9	12
3	5	11	2	6	4	1	8	7	10	12	9
8	10	7	12	5	3	2	9	1	4	11	6
1	6	9	4	10	11	7	12	8	3	2	5

解　答

11	9	2	4	7	5	3	12	8	6	10	1
1	7	8	6	2	9	10	4	3	11	5	12
12	3	5	10	1	11	8	6	4	2	7	9
3	11	1	12	9	6	4	5	10	8	2	7
8	5	6	7	10	1	2	11	12	9	4	3
9	4	10	2	12	8	7	3	1	5	11	6
2	10	12	8	5	7	9	1	11	3	6	4
7	6	9	3	11	4	12	8	5	10	1	2
5	1	4	11	3	2	6	10	7	12	9	8
6	2	11	5	8	12	1	7	9	4	3	10
10	12	7	9	4	3	5	2	6	1	8	11
4	8	3	1	6	10	11	9	2	7	12	5

4	11	9	6	1	5	7	8	3	10	12	2
8	2	3	12	4	11	6	10	9	1	5	7
5	10	1	7	2	9	12	3	8	6	11	4
6	9	2	4	11	1	8	5	7	3	10	12
11	3	7	5	12	4	10	2	6	9	8	1
1	12	8	10	3	6	9	7	2	11	4	5
7	4	10	11	9	12	5	6	1	2	3	8
9	6	5	3	8	2	4	1	10	12	7	11
2	1	12	8	10	7	3	11	4	5	9	6
12	7	6	9	5	3	2	4	11	8	1	10
3	8	11	2	7	10	1	12	5	4	6	9
10	5	4	1	6	8	11	9	12	7	2	3

解　答

239

12	11	7	8	1	4	2	6	10	3	5	9
9	2	6	10	12	11	3	5	4	1	8	7
3	4	1	5	7	10	9	8	12	2	6	11
6	3	4	9	5	1	10	11	7	8	12	2
5	12	8	2	6	7	4	9	11	10	3	1
7	10	11	1	2	3	8	12	5	9	4	6
11	1	10	12	9	2	5	3	8	6	7	4
8	5	9	3	11	6	7	4	2	12	1	10
4	6	2	7	10	8	12	1	3	11	9	5
10	7	5	6	8	12	1	2	9	4	11	3
1	9	12	4	3	5	11	10	6	7	2	8
2	8	3	11	4	9	6	7	1	5	10	12

240

11	5	4	1	3	10	6	2	12	9	7	8
3	8	9	6	7	5	11	12	4	2	1	10
2	12	10	7	4	9	8	1	6	5	3	11
10	7	1	9	2	12	5	6	11	3	8	4
12	4	8	3	1	11	9	7	2	10	6	5
6	2	5	11	8	4	10	3	9	1	12	7
7	3	6	2	10	1	4	9	8	11	5	12
9	10	11	5	6	7	12	8	3	4	2	1
4	1	12	8	5	2	3	11	10	7	9	6
1	11	2	12	9	6	7	10	5	8	4	3
5	9	3	10	12	8	1	4	7	6	11	2
8	6	7	4	11	3	2	5	1	12	10	9

解　答

4	8	11	12	5	2	7	10	6	3	9	1
6	5	9	3	11	1	12	8	4	10	7	2
10	2	1	7	9	4	3	6	11	5	8	12
5	7	6	4	12	9	11	2	10	1	3	8
9	1	3	10	4	7	8	5	2	11	12	6
2	11	12	8	10	6	1	3	7	9	4	5
1	6	7	9	2	12	5	11	3	8	10	4
3	12	10	5	7	8	4	9	1	2	6	11
8	4	2	11	6	3	10	1	12	7	5	9
12	9	5	1	3	10	2	4	8	6	11	7
11	3	4	2	8	5	6	7	9	12	1	10
7	10	8	6	1	11	9	12	5	4	2	3

6	12	1	7	4	9	5	3	8	2	11	10
8	9	2	11	10	6	12	1	7	4	5	3
4	3	5	10	8	11	2	7	12	1	9	6
2	5	10	12	1	3	7	4	9	8	6	11
7	8	3	9	5	12	6	11	1	10	4	2
1	6	11	4	2	8	9	10	5	12	3	7
12	4	8	3	11	10	1	9	2	6	7	5
5	2	9	6	7	4	3	12	10	11	1	8
10	11	7	1	6	5	8	2	4	3	12	9
9	1	4	2	3	7	10	6	11	5	8	12
3	10	12	5	9	1	11	8	6	7	2	4
11	7	6	8	12	2	4	5	3	9	10	1

解　答

243

10	5	1	2	12	8	11	4	9	7	3	6
3	4	9	11	6	7	5	2	1	12	10	8
6	7	8	12	10	9	3	1	2	11	5	4
8	10	11	6	4	2	7	12	5	3	9	1
4	1	3	7	5	11	9	8	6	10	12	2
5	12	2	9	3	10	1	6	7	8	4	11
7	6	12	1	8	3	10	5	11	4	2	9
9	2	10	8	11	6	4	7	3	5	1	12
11	3	5	4	2	1	12	9	10	6	8	7
2	11	6	10	9	4	8	3	12	1	7	5
1	9	4	5	7	12	6	10	8	2	11	3
12	8	7	3	1	5	2	11	4	9	6	10

244

1	2	12	5	7	9	3	6	4	11	8	10
9	6	3	10	8	1	11	4	12	7	5	2
7	8	4	11	5	2	10	12	9	3	1	6
3	10	7	8	1	6	5	11	2	4	12	9
4	11	5	9	2	10	12	3	6	1	7	8
6	12	2	1	9	7	4	8	11	5	10	3
5	4	8	7	10	12	9	1	3	6	2	11
11	9	10	6	3	8	7	2	5	12	4	1
2	3	1	12	11	4	6	5	8	10	9	7
10	7	6	4	12	3	8	9	1	2	11	5
12	5	9	2	6	11	1	7	10	8	3	4
8	1	11	3	4	5	2	10	7	9	6	12

解 答

11	10	6	9	5	8	7	3	1	4	12	2
4	12	8	7	2	1	9	11	6	10	3	5
3	5	1	2	6	4	12	10	9	11	7	8
7	4	2	8	10	9	11	1	12	5	6	3
6	3	9	10	7	5	2	12	8	1	11	4
12	11	5	1	8	3	6	4	10	7	2	9
2	7	11	12	3	10	1	8	5	9	4	6
5	1	10	3	12	6	4	9	11	2	8	7
8	9	4	6	11	7	5	2	3	12	1	10
9	2	12	5	4	11	8	6	7	3	10	1
1	8	3	11	9	2	10	7	4	6	5	12
10	6	7	4	1	12	3	5	2	8	9	11

8	3	11	2	9	7	4	5	10	1	12	6
7	10	4	9	12	6	8	1	5	2	11	3
6	5	12	1	3	2	10	11	9	4	7	8
9	2	5	4	8	11	3	10	12	6	1	7
1	12	8	11	2	4	7	6	3	9	10	5
10	6	7	3	5	9	1	12	8	11	2	4
5	11	6	7	10	8	12	4	2	3	9	1
3	9	1	8	7	5	11	2	4	12	6	10
12	4	2	10	6	1	9	3	7	8	5	11
2	7	3	6	1	12	5	8	11	10	4	9
4	1	10	5	11	3	2	9	6	7	8	12
11	8	9	12	4	10	6	7	1	5	3	2

解　答

247

8	4	1	2	5	3	6	7	11	9	12	10
9	3	6	11	2	10	1	12	5	4	8	7
5	10	12	7	8	4	9	11	6	3	1	2
3	7	9	8	11	6	10	5	4	12	2	1
2	5	4	12	1	7	3	8	10	11	6	9
11	1	10	6	9	2	12	4	7	8	3	5
6	8	2	5	10	9	7	3	12	1	4	11
7	12	3	4	6	5	11	1	2	10	9	8
10	9	11	1	12	8	4	2	3	5	7	6
12	11	7	10	4	1	8	6	9	2	5	3
4	2	8	3	7	11	5	9	1	6	10	12
1	6	5	9	3	12	2	10	8	7	11	4

248

5	3	4	7	6	10	8	9	1	11	12	2
12	2	11	6	7	1	5	4	10	9	8	3
8	9	10	1	3	12	2	11	7	5	4	6
10	11	2	8	12	7	1	3	4	6	9	5
1	5	9	4	10	8	6	2	11	3	7	12
3	6	7	12	4	9	11	5	2	1	10	8
11	10	1	3	8	5	9	7	12	2	6	4
2	4	6	5	11	3	10	12	9	8	1	7
7	8	12	9	2	6	4	1	3	10	5	11
6	7	3	10	1	2	12	8	5	4	11	9
9	12	8	11	5	4	3	10	6	7	2	1
4	1	5	2	9	11	7	6	8	12	3	10

解　答

8	1	6	7	9	3	5	10	4	2	11	12
11	9	2	3	8	4	6	12	7	5	10	1
4	5	12	10	7	2	11	1	8	6	9	3
12	2	3	9	5	7	1	4	6	11	8	10
5	11	8	6	12	10	2	3	1	7	4	9
10	7	1	4	11	9	8	6	2	12	3	5
6	8	4	12	3	5	10	2	11	9	1	7
7	3	11	2	6	1	9	8	5	10	12	4
9	10	5	1	4	12	7	11	3	8	6	2
2	4	7	11	1	6	12	9	10	3	5	8
1	12	10	8	2	11	3	5	9	4	7	6
3	6	9	5	10	8	4	7	12	1	2	11

1	10	3	2	8	7	12	6	9	4	11	5
5	8	4	6	1	11	10	9	7	3	2	12
7	11	9	12	4	2	5	3	10	8	6	1
9	12	11	3	6	4	8	2	1	5	7	10
4	2	7	10	12	1	11	5	6	9	8	3
6	5	1	8	9	10	3	7	2	11	12	4
11	1	8	4	2	3	7	12	5	6	10	9
10	3	12	7	5	9	6	1	8	2	4	11
2	6	5	9	11	8	4	10	12	1	3	7
12	9	6	11	10	5	2	4	3	7	1	8
3	4	2	1	7	12	9	8	11	10	5	6
8	7	10	5	3	6	1	11	4	12	9	2

解 答

超級數獨Super Sudoku

編　　著——The Mail on Sunday
副 主 編——曹　慧
美術編輯——林麗華
執行企劃——張震洲
董 事 長
　　　　——趙政岷
總 經 理
總 編 輯——余宜芳
出 版 者——時報文化出版企業股份有限公司
　　　　　10803台北市和平西路三段240號4樓
　　　　　發行專線：(02) 2306-6842
　　　　　讀者服務專線：0800-231-705　(02) 2304-7103
　　　　　讀者服務傳真：(02) 2304-6858
　　　　　郵撥：19344724 時報文化出版公司
　　　　　信箱：台北郵政79-99信箱
時報悅讀網——http://www.readingtimes.com.tw
電子郵件信箱——know@readingtimes.com.tw
法律顧問——理律法律事務所 陳長文律師、李念祖律師
印　　刷——盈昌印刷有限公司
初版一刷——2006年8月21日
初版二十六刷——2017年5月19日
定　　價——新台幣169元

ISBN　957-13-4527-X
　　　　978-957-13-4527-7

國家圖書館出版品預行編目資料

超級數獨 / 週日郵報（The Mail on Sunday）
編著. -- 初版. -- 臺北市：時報文化，
2006[民95]
　　面；　公分
　　譯目：Super Sudoku
　　ISBN 978-957-13-4527-7（平裝）
1. 數學遊戲
997.6　　　　　　　　　　95015272

200則謎題

FA0306　定價180元

韋恩・古德◎編著

100則謎題

FA0307　定價89元

韋恩・古德◎編著

增加字母數獨嶄新謎題

FA0308　定價89元

韋恩・古德◎編著

魔鬼級挑戰版

FA0313　定價99元

韋恩・古德◎編著